세상을
바꾼
50가지
드레스

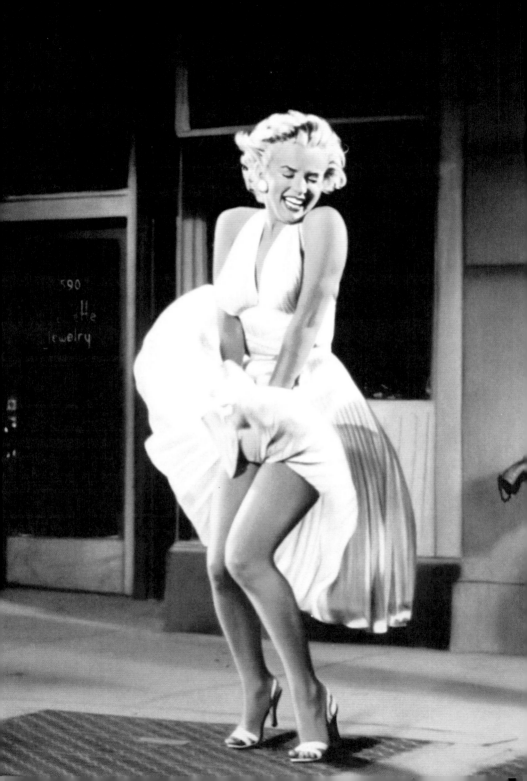

세상을 바꾼 50가지 드레스

ㅎ ㄷㅣ ㅈㅏㅇㅣㄴ DESIGN
ㅇ MUSEUM

목차

서문

영화 「악마는 프라다를 입는다」(2006)에서 배우 메릴 스트립이 연기한
패션지 「런웨이」의 편집장 미란다는 사람들—특히 패션을 하찮고 허황된
것에 불과하다고 생각하는 이들—에게 패션의 중요성을 이해시키기 위해
열을 올리며 말합니다.

"네가 입은 스웨터의 색상주1은 바로 쿠튀르 컬렉션couture collection주2에서
나왔단 말이다. 그 색상은 극동아시아를 산업화시키고, 가난한 이들에게
일자리를 주었을 뿐만 아니라 개발도상국을 선진국 반열에 올려놨지."

이렇듯 패션은 여러 방면에서 이해할 수 있습니다. 패션은 산업적이나
문화적으로도 아주 중요한데도, 사람들은 흔히 패션을 디자인으로만
받아들이곤 하지요. 영국의 산업혁명은 직물 제조업의 기술 혁신에 힘입어
일어났습니다. 패션쇼를 찾는 구경꾼의 눈길은 모델이 입은 옷에 아주 잠깐
머물고 말지만, 실은 당대에 유행하는 패션이란 거대한 규모의, 대단히
활발히 진행되는 산업이에요. 이런 이유로 디자인 뮤지엄이 마련하는 각종
프로그램에서 패션은 줄곧 중요한 위치를 차지합니다.

이 책에서 소개하는 아이코닉한 드레스들은 지난 세기부터 이어져 온
패션의 행로를 되짚어 줍니다. 아울러 사회적·경제적 변화, 젠더와
섹슈얼리티의 급격한 변화에 대한 이야기도 담고 있고요. 이 드레스들은
특별한 순간에 특별한 영향력을 행사했던 옷들로, 그것을 디자인하고 만든
사람뿐 아니라 입었던 사람에 대한 흥미로운 통찰까지 제공할 겁니다.

디자인 뮤지엄 디렉터, 데얀 수딕Deyan Sudjic

오른쪽: 후세인 샬라얀의 2007년
에어본 컬렉션에 등장한 LED
드레스는 테크놀로지와 스타일의
결합이었다.

주1. 영화 속에서 미란다의 새 비서 앤디는 패션을 이해하지 못하는 여성으로 그려진다.
앤디에게 미란다는 또 역설한다. "그건 그냥 터키 옥색이 아냐. 군청색도 아니지. 세룰리언
블루야. 2002년에 오스카 드 라 렌타가 세룰리언 가운을 발표했지. 그 후엔 이브 생 로랑이고.
그가 군용 세룰리언 색 재킷을 선보였고, 여덟 명의 다른 디자이너들의 패션쇼에서 세룰리언
색은 속속 등장하게 되었지. 그런 다음엔 백화점으로 내려갔고. 그러고는 슬프게도 캐주얼
코너로 넘어간 거지. 그곳 할인 매장에서 네가 그 옷을 찾아냈을 테고."
주2. 쿠튀르 컬렉션: 오트 쿠튀르haute couture라고도 한다. 유럽 상류층의 맞춤옷을 주문
생산하는 쿠튀르 하우스 소속의 패션 디자이너들이 매년 두 차례 파리에서 여는 컬렉션이다.
수작업으로 만들어지는 이 옷들은 실용성보다 창의성과 아이디어를 중시하는 예술 작품에
가까우며, 가격도 몇 억에서 수십 억을 호가한다. 비록 오트 쿠튀르에 선보이는 옷들은 소수를
위한 것이지만, 결과적으로 전 세계 패션 트렌드는 물론 패션 산업에 영향력을 발휘한다.

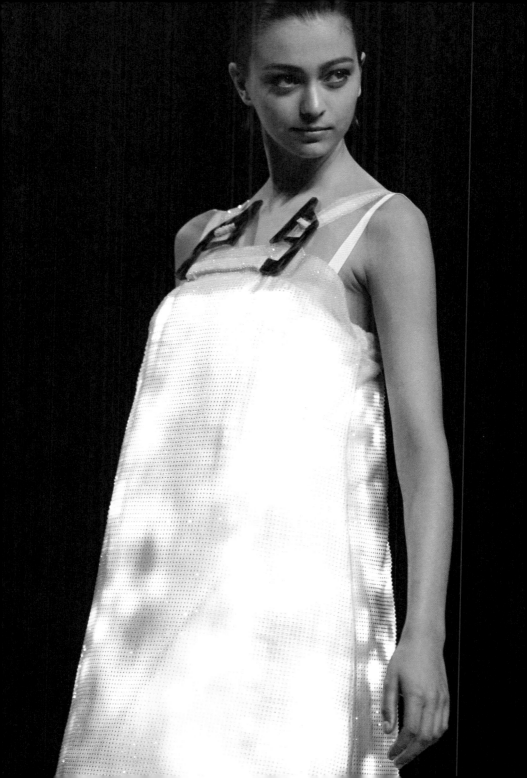

델포스 플리츠 드레스
DELPHOS PLEATED DRESS

20세기에 들어서면서, 지난 수십 년간 이뤄진 과학 지식의 축적, 기술 발전, 문화 연구의 영향으로 사회 변화는 더욱 가속화됐다. 무서운 속도로 발전하는 시기에 패션은 대표적인 시각 언어로 손꼽히기에 아주 적절했다. 모더니티에 대한 무조건적인 찬사가 쏟아지던 때, 한편에서는 전통 스타일과 기술을 기반으로 한 새로운 기술과 원료가 재해석되기도 했다.

스페인에서 태어난 마리아노 포르투니(1871~1949)는 1909년에 실크 플리츠Pleats주1 가공 기술을 창안해 로맨틱한 드레스를 만들었는데, 이 옷은 유럽의 엘리트 예술가들에게 큰 인기를 얻었다. 19세기의 꽉 조이던 의상과는 달리, 느슨하고 가벼운 포르투니의 드레스는 활동적이면서도 여성의 곡선을 대담하게 강조했다. 이 드레스들은 모던하지만, 사실 포르투니의 디자인은 전통적인 것에 뿌리를 두고 있었다. 그는 고풍스러운 과거 스타일에서 많은 영감을 얻었다.

포르투니가 1915년에 발표한 델포스 플리츠 드레스는 드레이프drape주2 스타일의 흐르는 듯한 고대 그리스의 의상을 재해석한 위대한 작품이다. 프레드릭 레이튼 경과 같은 19세기 말 아카데미 화가들은 캔버스에 한 시대의 관능미와 로맨스를 담고자 했는데, 포르투니 또한 드레스의 플리츠에 같은 시도를 했다. 한편 포르투니의 플리츠 가공 기술은 철저하게 비밀에 붙여져 어느 누구도 완벽하게 재현할 수 없었다.

오른쪽: 포르투니가 디자인한 세 가지 스타일의 플리츠 드레스.
아래: 자연스러운 곡선미가 강조된 델포스 드레스는 활동하기에 편한 혁신적인 옷이었다.

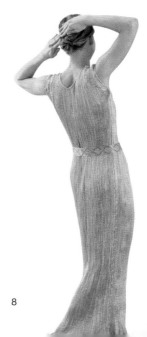

주1. 플리츠: 아코디언 모양으로 잘게 잡는 주름.
주2. 드레이프: 천으로 가리거나 천을 걸치거나 주름을 잡는 등, 천을 이용해 옷을 디자인하는 기법이다.

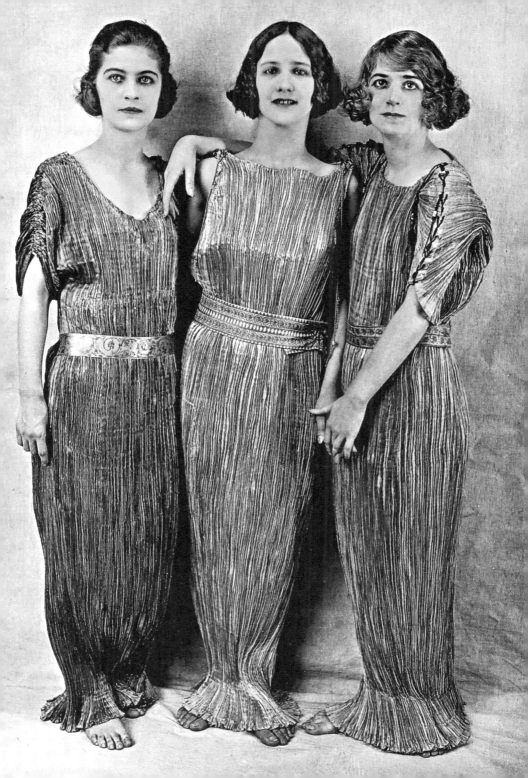

저지 플래퍼 드레스
JERSEY FLAPPER DRESS

1926년경
코코 샤넬
Coco Chanel

소년처럼 자른 머리와 짤막한 시프트 드레스shift dress주1는 1920년대 중반의 인습에 얽매이지 않는 신세대 여성, '플래퍼'를 대표하는 룩이었다. 야심 찬 그녀들은 남성 우월적이고, 보수적인 사회 분위기에 연연하지 않고 다리를 드러냈다. 저항 정신과 당당한 태도, 강한 면모는 플래퍼의 특징이었다.

플래퍼 드레스는 여성의 몸을 코르셋에서 해방시켰고, 드레스를 입는 데 걸리던 시간도 크게 줄여 주었다. 이는 성과 계급의 차별에 도전하는 신세대 중산층 여성들의 요구에 맞춘, 일종의 시대 변화를 반영하는 패션이었다.

코코 샤넬(1883~1971)은 신세대 여성들이 즐겨 입은 플래퍼 드레스를 뉴트럴 톤주2으로 심플하면서도 세련되게 재단해 내놓음으로써 패션계에 한 획을 그었다. 허리를 조이고 무거운 원단을 사용하던 기존 디자인에서 벗어나 저지 원단으로 만든 그녀의 옷은 실용적이고 활동적이었다. 저지 플래퍼 드레스는 집에서도 입을 수 있을 만큼 편했고, 부유층이나 패션계의 엘리트들뿐만 아니라 대중도 함께 즐기는 최초의 트렌드 가운데 하나였다.

하지만 이 스타일은 1929년의 경제 공황의 영향으로 오래 지속되지는 못했다. 당시는 파격적인 변화를 받아들일 여유가 없는 때였던 것이다. 그로부터 여성들의 치마 길이가 다시 짧아지기까지는 거의 40년이란 시간이 걸렸다.

오른쪽: 루즈한 핏의 실용적인 플래퍼 드레스는 코르셋과 패드로 몸을 꽉 조인 모던한 커리어 우먼들에게 자유를 느끼게 했다.

주1. 시프트 드레스: 허리 부분을 강조하지 않은 풍성한 여성용 원피스. 17세기 이전에는 '스목smock'이라고 했는데, 미국이 영국의 식민지였던 시대부터 미국에서 '시프트 드레스'라는 이름을 붙였다. 어깨에서 곧게 늘어진 형태로 디자인돼 있으며, 보통 벨트로 허리에 주름을 잡아서 착용했다. 소맷부리에 아름다운 주름 장식의 긴 소매를 달기도 했다.
주2. 뉴트럴 톤: 회색, 누드색 등의 중간 톤 색상.

가디스 드레스
GODDESS DRESS

1931년
마들렌 비오네
Madeleine Vionnet

제1차 세계대전이라는 비극은 성별과 계층, 창의성에 대한 사람들의 기존 인식을 바꿔 놓았다. 그리고 자유의 기운이 널리 퍼지자, 억압적인 관습의 틀을 깨고 새로이 도약하는 사람들이 나타나기 시작했다. 그 가운데 무용가 이사도라 던컨은 자연스러우면서 감각적인 인간의 몸을 클래식 분야에 접목시키는 열정을 보였고, 프랑스 디자이너 마들렌 비오네(1876~1975)는 고대 그리스 문화에서 영감을 받아 코르셋과 패드의 속박으로부터 여성들을 해방시켰다.

비오네가 디자인한 가디스 드레스는 편안하게 몸을 감싸 두른 천으로 여체의 자연스러운 굴곡을 한층 강조했다. 여성들은 그녀의 드레스로 보다 부드럽고 여성스러운 매력을 한껏 드러낼 수 있었다. 이 스타일을 만들기 위해서는 패턴 커팅과 원단의 특성에 대한 전문적인 이해가 필요했다. 비오네는 옷감을 대각선으로 자르면 더 유연하게 늘어나고 입체 재단을 하기도 훨씬 쉽다는 것을 파악하고 있었다. 그녀는 이 같은 '바이어스 컷'이 현대 패션에서 없어서는 안 될 주요한 기술이라 확신했다.

심플하고 자연스러운 비오네의 스타일이 등장하자, 패션계에는 옷의 디테일까지 꼼꼼하게 신경 쓰는 풍조가 생겼다. 비오네는 사람에게 맞는 실제 사이즈의 옷을 제작하기 전에 먼저 미니어처 인형들에게 가봉해 입혀 볼 정도로 세심하게 작업했다.

오른쪽: 보헤미안 분위기가 감도는 마들렌 비오네의 바이어스 컷 디자인은 1930년대 신세대 여성들에게 활동성을 선사했다.

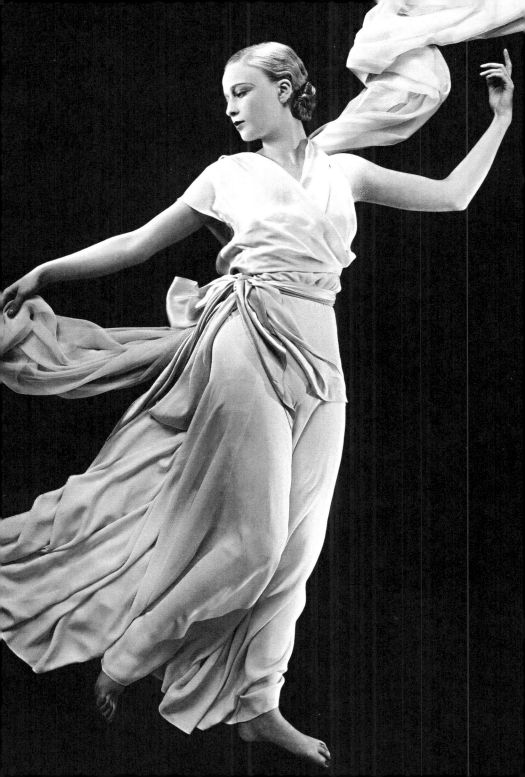

월리스 심프슨의 웨딩드레스
WALLIS SIMPSON'S
WEDDING DRESS

1937년
멩보쉐
Mainbocher

1937년, 미국 사교계의 명사였던 월리스 심프슨은 영국의 윈저 공Duke of Windsor주1과 결혼식을 올릴 때 바닥에 끌릴 듯 말 듯한 길이의 심플한 드레스에 롱 슬리브 재킷을 매치해 입었다. 그런데 그녀의 웨딩드레스는 순백색이 아니라 그녀의 눈동자 색과 같은 푸른색이었고, 이 색상은 '월리스 블루Wallis Blue'라고 불리며 미국에서 대유행했다. 미국에서 태어나 파리에서 자란 멩보쉐(1891~1976)의 작품인 이 절제된 웨딩드레스는 역사상 가장 많이 카피된 드레스 가운데 하나가 됐다.

두 사람의 결혼식은 세기의 스캔들이었다. 미국인 이혼녀와 뜨겁게 사랑한 윈저 공은 영국 왕위를 포기했으며 이 사건은 전 영국을 뒤흔들었다. 반면 미국인들의 반응은 달랐다. 영국 왕실의 의례와 전통에는 별로 신경 쓰는 사람이 없었고, 오히려 심프슨 부인을 역경과 비난에도 불구하고 진정한 사랑을 이뤄 낸 강인한 여성으로 여겼다.

더구나 미국에서는 이 정숙한 신부 의상이 유례없는 대중적 관심을 불러일으켰고, 이를 발빠르게 본뜬 카피 드레스들이 뉴욕에서 날개 돋친 듯 팔렸다. 너무나 많은 수량이 제작된 탓에 몇 주 뒤에는 모든 백화점들이 심프슨의 드레스를 할인 판매해야만 했지만 말이다. 꾸밈없고 간결한 스타일에 흥미진진한 스캔들이 더해져 센세이션을 일으킨 이 드레스는 새로운 패션의 시대가 다가오고 있음을 암시하는 것이었다.

오른쪽: 월리스 심프슨과 윈저 공의 결혼식 장면.
아래: 멩보쉐의 드레스는 절제미와 우아함을 함께 표현해, 가장 어려운 재봉 기술을 완성했다.

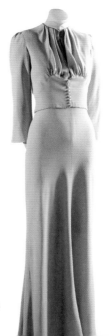

주1. 윈저 공: 영국 국왕 조지 5세가 죽자, 1936년 1월 맏아들 에드워드 8세가 즉위했다. 독신이었던 그는 얼마 뒤 파티에서 만난 미국 출신의 유부녀 월리스 심프슨과 열애에 빠졌고, 굉장한 논란 속에서 1년 만에 국왕 자리를 버리고 그녀와 결혼식을 올렸다. 특히 심프슨 부인은 세 번째 결혼이었기 때문에 보수적인 영국 왕실은 결혼을 인정하지 않았고, 두 사람은 하객 16명 앞에서 초라하게 프랑스에서 결혼했다. 이후 에드워드 8세는 공작 작위를 받아 '윈저 공'이라 불렸다.

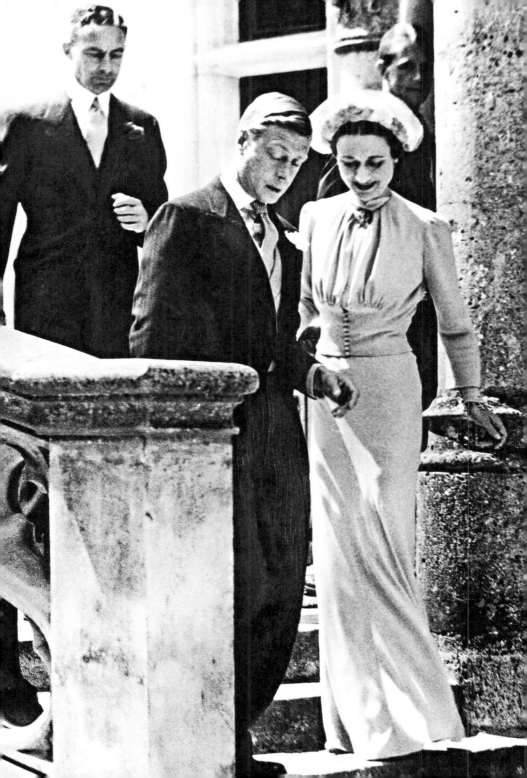

뉴룩
THE NEW LOOK

1947년
크리스티앙 디오르
Christian Dior

제2차 세계대전으로 폐허가 된 유럽에서 뉴룩은 파리의 쿠튀르 산업에 한줄기 희망을 가져다주었다. 게다가 뉴룩은 앞으로 다가올 10년간의 경제적·사회적 회복기에 적용될 미적 기준을 제시했다.

1947년 프랑스 디자이너 크리스티앙 디오르(1905~57)가 만든 뉴룩은, 1950년대에는 새 시대를 향한 도전과 회복, 그리고 희망의 표현으로 인정받았다. 디오르는 전쟁의 후유증에서 벗어나고픈 대중이 새롭고 럭셔리하며 생기 있는 스타일을 받아들일 것이라고 확신했다. 둥근 어깨선과 잘록한 허리 라인, 볼륨 있는 풍성한 스커트는 디오르가 추구하던 이상적인 여성상인 팜므 플뢰르femme-fleur주1와 아주 잘 어울리는 패션이었다.

1947년 선보인 이 스타일의 원래 명칭은 코롤라corolla였지만, 패션지 「하퍼스 바자」 편집장이 "정말 새로운 룩이네요!(It's such a new look!)"라고 환호했던 사건을 계기로 '뉴룩'이라 불리게 됐다. 이후 디오르의 쿠튀르 하우스에는 발레리나 마고 폰테인과 영화배우 리타 헤이워드 등 해외 유명인사들의 주문이 쇄도했다.

새로운 스타일이 등장하고, 파리는 패션의 중심지로 재탄생했다. 디오르는 개인 디자인에 대한 독점권을 판매하는 전례를 세웠고, 뉴룩은 유명 브랜드로서 전 세계로 퍼져 나갔다.

오른쪽: 화려한 로코코풍 배경에서 한껏 멋을 낸 디오르의 모델.
아래: 디오르의 사치스럽고 페미닌한 뉴룩이 유행하면서 전후의 암울한 기운은 어느새 사라져 버렸다.

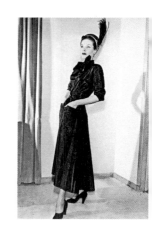

주1. 팜므 플뢰르: 프랑스어로 직역하면 '꽃처럼 아름다운 여인'이란 의미다.

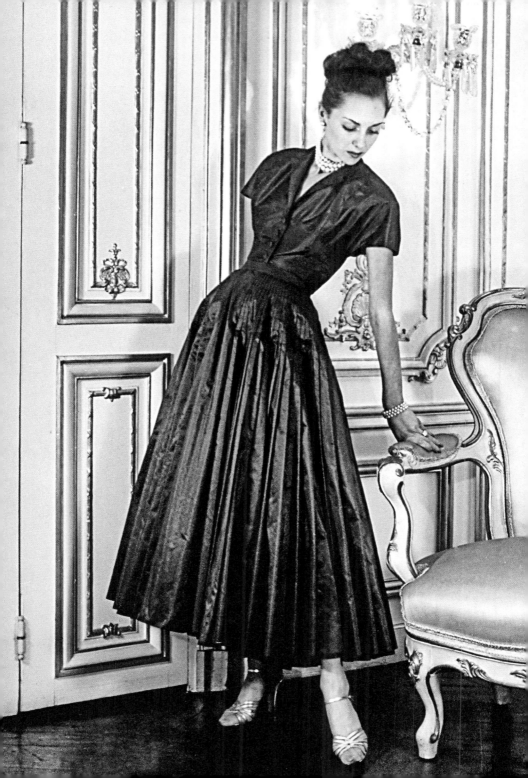

쇼킹 핑크 드레스
SHOCKING PINK DRESS

1947년

엘자 스키아파렐리
Elsa Schiaparelli

엘자 스키아파렐리(1890~1973)는 제2차 세계대전 기간 동안 패션을 이끈 주역들 가운데 한 명이자 가장 명성을 떨친 디자이너다. 코코 샤넬의 라이벌이었던 그녀는 자신의 이름을 내걸고 비범한 아이디어로 대담하고 화려한 옷을 디자인했다. 스키아파렐리에게 패션이란 단순히 '스타일을 위한 스타일'의 문제가 아니었다. 그녀에게 패션은 곧 여성들의 개성을 표현하도록 하고, 남녀 평등을 실천하는 하나의 수단이었다.

뉴욕과 파리의 '첨단예술 동호회'에서 활동한 스키아파렐리는 여러 초현실주의 예술가들과 활발히 교류했다. 여기서 다양한 공동 작업이 진행됐는데, 특히 1937년에 선보인 커다란 바다가재로 장식된 하얀 오건디organdie주1 이브닝드레스는 화가 살바도르 달리와의 공동 작품으로 유명하다. 예술적 기질도 넘쳐 났지만, 그녀는 기술적으로도 무수한 혁신을 해냈다. 그녀는 스포츠 웨어에 지퍼와 어깨 패드, 합성섬유를 처음으로 적용했는데, 이는 여성들의 신체에 활동성을 부여했다. 또한 너무 화려하다 못해 야해 보이는 '쇼킹 핑크'라는 멋진 빛깔을 자신을 상징하는 색채로 이용했다. '쇼킹 핑크'는 1937년에 그녀가 처음으로 론칭한 향수 '쇼킹'에서 따온 것이었다.

스키아파렐리는 어떤 재미난 구상도 패션에 구현하는 실험적 시도로 이용했다. 아마도 그것은 쿠튀르가 가진 기술 이상의 아이디어였을 것이다. 당대의 많은 사람들이 그녀를 가리켜 "드레스를 만드는 예술가"라고 했는데, 더 나아가 그녀는 디자인과 예술의 틀을 깨고 21세기의 절충적인 패션으로 향하는 포석을 마련했다.

오른쪽: 장난스럽고 실험적인 영감에서 비롯된 엘자 스키아파렐리의 과장된 디자인들은 새롭고 재미있다. 자수가 놓인 여성스러운 옷은 활짝 피어나는 꽃을 연상시키는데, 이는 제2차 세계 대전 이후 부활한 아름다운 여인의 이미지이기도 하다.

주1. 오건디: 아주 얇게 짠 가볍고 비치는 면직물.

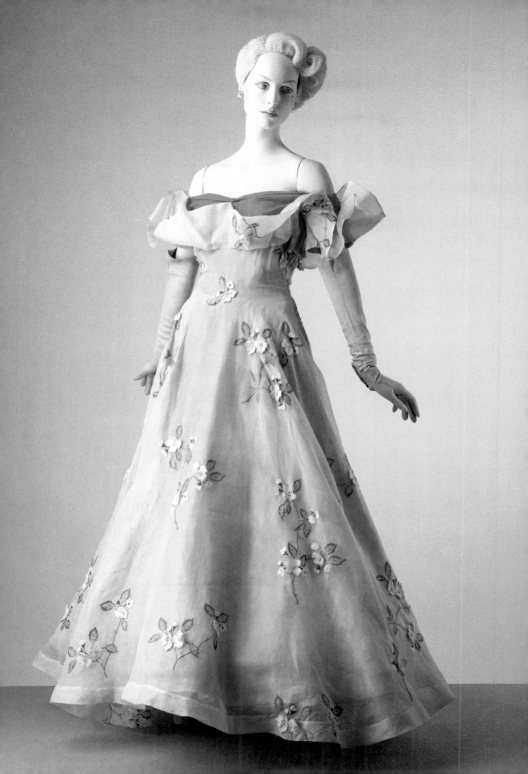

엘리자베스 2세의 대관식 드레스
ELIZABETH II'S
CORONATION DRESS

1953년
노먼 하트넬
Norman Hartnell

"눈부시게 아름답군요!" 대관식 바로 전날, 영국 여왕 엘리자베스 2세는 준비된 드레스를 입어 보면서 이렇게 말했다. 하루 뒤, 텔레비전이나 대형 스크린으로 웨스트민스터 사원 통로를 걸어오는 새 여왕의 모습을 지켜보던 전 세계 수만 명의 사람들 또한 왕실 디자이너인 노먼 하트넬(1901~79)이 디자인한 여왕의 멋진 드레스를 보고 감탄했다. 엘리자베스 2세의 대관식 드레스는 15년 전 월리스 심프슨의 결혼식 드레스와 더불어, 미디어가 도약하기 시작한 시대에 패션이 특별히 주목을 받은 예로 꼽힌다.

대관식이 열리기 전에 하트넬에게는 편안하고 착용감이 좋으면서, 종교 의식이나 왕실 행사에도 어울리는 의상을 만들라는 임무가 주어졌다. 게다가 왕실의 언론 매체 담당자들은 왕실 의전 복장이라면 사진이 잘 찍혀야 한다고 주의를 주었고, 하트넬은 수정에 수정을 거듭한 끝에 여덟 번째로 디자인한 드레스에서 마침내 모든 기준들을 충족시킬 수 있었다.

여왕의 대관식 의상은 금색과 은색 실, 파스텔색 실크로 장식되고 자잘한 진주알과 크리스털로 뒤덮인 하얀 새틴 드레스였다. 여왕의 새하얀 드레스는 회색 톤의 웨스트민스터 사원과 대비되면서, 결혼식을 지켜보던 대중에게 영국 왕실의 권력이 최고조에 다다랐던 시절의 장엄함과 화려함을 효과적으로 전달했다.

오른쪽: 패션 사진작가 세실 비튼이 촬영한 엘리자베스 2세의 대관식 초상 사진. 마치 플랑드르파 화가인 반 다이크의 회화에서 튀어나온 듯 화려하고 전통적인 이 드레스를 보면 왕실이 얼마나 의례를 존중하는지를 잘 알 수 있다.

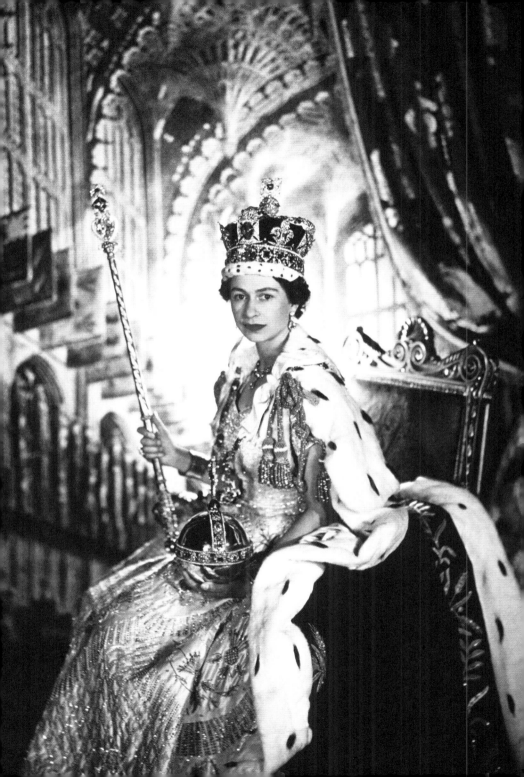

메릴린 먼로의「7년 만의 외출」드레스
MARILYN MONROE'S
THE SEVEN YEAR ITCH DRESS

1955년
윌리엄 트래빌라
William Travilla

메릴린 먼로가 지하철 통풍구에 서서 하얀색 홀터넥 드레스 자락을 두 손으로 움켜잡고 서 있는 영화 속 장면은 정말 멋지다. 드레스의 이미지가 큰 비중을 차지하는 이 같은 시대의 명장면은 디자이너 윌리엄 트래빌라(1920~90)가 탄생시킨 셈이나 마찬가지다.

　　당시만 해도 영화나 드라마에서 배우들이 입는 의상을 만드는 디자이너들의 이름이 외부에 알려지는 경우는 별로 없었다. 하지만 메릴린 먼로와의 만남이 그의 운명을 완전히 바꿔 놓았다. 로스앤젤레스 출신의 트래빌라는 20세기 폭스 영화사와 일하고 있었다. 메릴린 먼로는 영화의 의상 협찬을 받으려고 그의 피팅 룸을 찾아갔는데, 이때가 이 디자이너와 여배우의 첫 만남이었다. 트래빌라의 의상을 누구보다도 훨씬 잘 소화한 메릴린 먼로는 이후로도 꾸준히 그의 옷을 입었고, 덩달아 그도 유명해졌다.

　　1955년 첫 상영된 영화「7년 만의 외출」[주1]은 두 사람이 함께 일한 여덟 편의 작품 가운데 하나다. 자연스런 감정조차 억압되었던 시대에 슬쩍 옆길로 샜던 이 짧은 장면은, 세계에서 가장 위대하고 빛나는 스타 가운데 한 사람인 메릴린 먼로만이 연기할 수 있었던, 자유를 꿈꾸던 저항의 몸짓이었다.

오른쪽과 아래:「7년 만의 외출」에서 메릴린 먼로의 홀터넥 드레스가 바람에 휘날려 자극적인 상황을 연출하고 있다. 윌리엄 트래빌라가 디자인한 이 의상은 20세기의 아이콘이 됐다.

주1.「7년 만의 외출」: 평범한 가장 리처드는 부인과 아들이 피서지로 떠나자, 오랜만에 집에서 홀로 시간을 보내게 된다. 마침 같은 아파트 2층에 금발의 아름다운 아가씨(메릴린 먼로 분)가 이사를 온다. 원래 과대망상증이 있던 리처드는 그녀와 바람을 피우는 황당무계한 망상에 빠져든다. 그러던 리처드는 자기망상의 원인을 한 의사의 연구 논문에서 찾아낸다. 그 의사는 "모든 남자는 결혼 7년째에 이르면 바람을 피고 싶은 충동에 시달린다"고 주장한다. 결국 리처드는 새로 이사 온 아가씨를 유혹해 함께 극장에 간다. 극장에서 나온 직후, 그 유명한 지하철 통풍구 장면이 등장한다. 아가씨는 상냥하고 친절하지만 리처드에 대해 아무런 딴마음이 없었고, 결국 리처드는 엉뚱한 망상을 그만두고 유쾌하게 아내와 아들이 있는 피서지로 향한다.

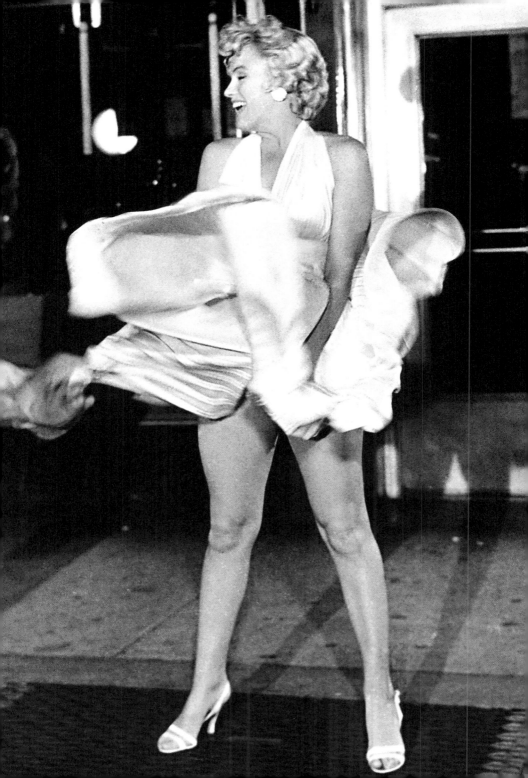

샤넬 슈트
CHANEL SUIT

1950년대 후반

코코 샤넬
Coco Chanel

드레스가 아닌데도 샤넬 슈트를 이 책에서 소개하는 이유는, 여성들의 옷
입는 방식뿐 아니라, 직장 여성에 대한 인식까지 바꾼 창의적인 의상이기
때문이다.

코코 샤넬은 제1차 세계대전이 한창이던 시기에 널리 이름을 알리게
된다. 심플하고 우아하며 정교하게 재단된 샤넬의 옷을 택한 여성들은
무겁고 거추장스러운 벨 에포크Belle Epoque주1 스타일의 드레스를 벗고 마침내
자신의 편안함과 즐거움을 위해 옷을 입을 수 있었다. 샤넬의 기발한
디자인은 1920년대의 자유분방한 보헤미안 여성들이 즐겨 입은 플래퍼
드레스에서 서서히 발전돼 왔다.

클래식한 샤넬 슈트는 사회 분위기가 심각하고 경제적으로도 어려웠던
1930년대에 첫선을 보였다. 무릎 길이 스커트, 각진 어깨의 재킷, 골드 버튼,
원단과 대조되는 가장자리 장식으로 여성스러움을 강조한 의상이었다.
샤넬은 남성적인 느낌인 데다가 노동자 계급이 입는 옷에 주로 사용되던
값싼 트위드 원단을 사용했다. 그러면서 싸구려 같은 느낌을 누그러뜨리기
위해 실크와 퍼로 가장자리를 장식했다. 이로써 또 한 번의 획기적인 재단
기술이 비밀스럽게 창조됐다. 가장자리 장식, 우아함, 편안함, 이것이야말로
여성들을 위한 오피스룩이었다.

이후 수십 년간 샤넬 슈트의 인기는 사그라지기는커녕 오히려 높아져만
갔다. 1960년대에 론칭한 숙녀복에서부터 1980년대 비즈니스 여성의 파워
드레싱power dressing주2, 그리고 오늘날 셀러브리티들의 최신 유행 룩까지, 샤넬
슈트는 클래식하면서도 스타일리시한 패션의 상징이다. 1983년 샤넬의 수석
디자이너가 된 칼 라거펠트Karl Lagerfeld는 "샤넬은 남성들의 투 버튼, 쓰리
버튼 정장에 비견될 세기의 여성 스타일을 만들어 냈다"라고 말했다.

오른쪽: 1950년대의 변형된
스퀘어숄더 재킷. 굵은 흰색
가장자리 장식으로 여성스러움을
살렸다.
아래: 샤넬 슈트는 수십 년간
세련된 오피스룩의 자리를
차지하고 있다.

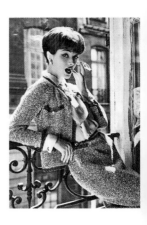

주1. 벨 에포크: 19세기 말∼20세기 초, 파리는 댄스홀 '물랑루즈'와 레스토랑 '맥심'으로
대표되는 아름답고 풍요로운 시기였다. 예술·문화가 번창하고 거리에는 우아한 복장의 신사와
숙녀가 넘쳐 났다. 이후 프랑스의 경제가 쇠퇴하고 외교적으로도 위상이 떨어지자, 사람들은
당시의 파리를 그리워하며 이 시대를 '좋은 시대'라는 의미의 '벨 에포크'라고 불렀다.
주2. 파워 드레싱: 전문직에 종사하는 여성들을 좀 더 권위적이고 당당하게 보이게 하는 패션
으로, 특히 1980년대에 크게 유행했다.

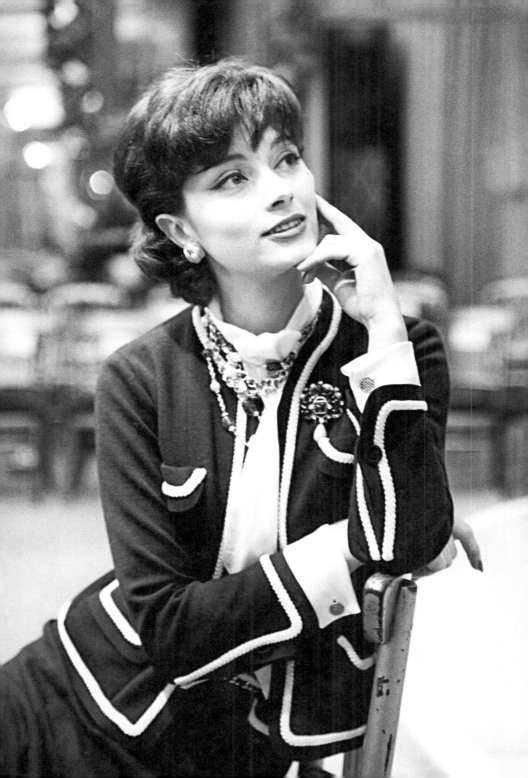

리틀 블랙 드레스
LITTLE BLACK DRESS

1961년
위베르 드 지방시
Hubert de Givenchy

시크하고 심플한 아름다움으로 빛나는 리틀 블랙 드레스(짧게 줄여 LBD라고도 한다)는 그 자체로 독보적인 옷이다. 코코 샤넬로부터 시작돼 거의 모든 디자이너들의 손에서 한번쯤은 재해석된 패션이지만, 가장 주목할 만한 리틀 블랙 드레스는 바로 영화 「티파니에서 아침을Breakfast at Tiffany's」 (1961)에서 여배우 오드리 헵번Audrey Hepburn이 입고 나온 프랑스 귀족 디자이너 위베르 드 지방시(1927~)의 작품이다.

리틀 블랙 드레스는 계절이나 장소에 관계없이 클래식하면서도 세련되게 입을 수 있고, 품위와 교양을 더해 주는 옷이다. 리틀 블랙 드레스는 「티파니에서 아침을」에서 오드리 헵번이 연기한 발랄한 여인 홀리에게 완벽하게 어울렸다. 그녀는 이 드레스를 입고 온 세상 사람들을 매혹시켰다.

이 드레스를 디자인한 지방시는 오드리 헵번을 잘 이해하고 있었다. 그는 오드리 헵번의 첫인상을 "대단히 섬세한 신의 창조물"이라고 표현했다. 요정 같은 아름다움과 가느다란 골격을 가진 그녀는 연약함의 상징이었지만, 지방시는 이 심플한 드레스 한 벌로 그녀에게 절제미와 도시적 감각을 부여했다.

오른쪽과 아래: 패션 역사상 리틀 블랙 드레스가 「티파니에서 아침을」에서 처음 선보였던 건 아니었지만, 오드리 헵번이 입은 지방시의 시크한 파티 드레스는 상징적인 리틀 블랙 드레스가 됐다.

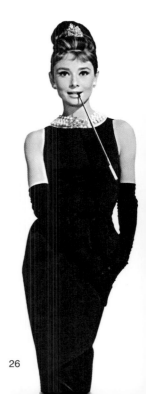

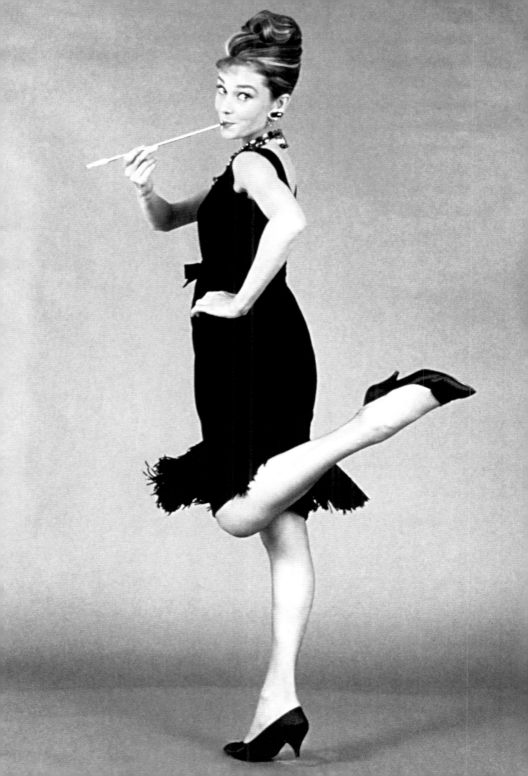

재키 케네디 룩
JACKIE KENNEDY LOOK

1961년경
올레그 카시니
Oleg Cassini

미국의 이념과는 다른 주장에 유별나게 공격적으로 반응하던 1950년대의 매카시즘주1 시대는 서서히 물러가고, 1960년대의 미국은 혁신적이고 선한 '지구촌의 리더'로 자리매김하려고 애쓰고 있었다. 따라서 팝아트에서 영부인에 이르기까지, 모든 것들이 미국의 자신감을 강화하는 데 적극적으로 이용됐다.

꽝장히 아름다우나 거만스럽지 않고, 도발적이지만 논란거리는 만들지 않았던 재키 케네디는 전 세계에 강력한 시각적 메시지를 선사했다. 특히 그녀는 할리우드 디자이너 올레그 카시니(1913~2006)의 드레스를 입었을 때 가장 돋보였다.

재키 케네디는 원래 프랑스 디자이너에게 옷을 주문하려 했는데, 영부인이 다른 나라 디자이너의 옷을 입는다는 비난이 쏟아지자 카시니를 택했다. 카시니야말로 이 문제를 잠재울 확실한 해결사로, 미국인이면서 유럽풍 패션을 스타일리시하게 재해석할 줄 아는 디자이너였다.

세련되고 지적이며 범세계적인 재키 케네디의 스타일은 다가올 미국의 새로운 시대를 미리 보게 했다. 카시니가 디자인한 그녀의 의상은 이를 이끈 핵심 요소로, 심플한 라인과 강렬한 색채는 절제된 여성미와 차분한 모던함을 창조해 냈다. 당시는 수십 년 뒤의 힐러리 클린턴처럼 영부인이 자기 목소리를 내면서 활발히 활동하는 게 불가능한 시대였다. 하지만 재키는 지금까지도 생생하게 기억될 만한 행동과 스타일로 대중에게 한층 다가섰다.

오른쪽: 심플하고 엷은 색상의 드레스를 입은 재키 케네디는 검은색 정장 차림의 남성들 사이에서 눈에 확 띈다.
아래: 지적이며 단정한 재키 케네디 룩은 1960년대 초반 월등히 높아진 미국의 위상을 상징한다.

주1. 매카시즘: "국무성에는 205명의 공산주의자가 있다!" 1950년 2월, 공화당 상원의원 매카시는 폭탄 발언을 했다. 중국의 공산화, 한국의 6·25 전쟁 등 공산주의가 팽창하려는 움직임에 위기를 느끼던 미국 국민들로부터 그의 주장은 열렬한 지지를 받았다. 이로부터 1954년경까지 일련의 반反공산주의가 미국을 휩쓸었고, 그 사이 미국은 필요 이상으로 경직된 반공 노선을 걸었다.

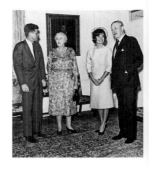

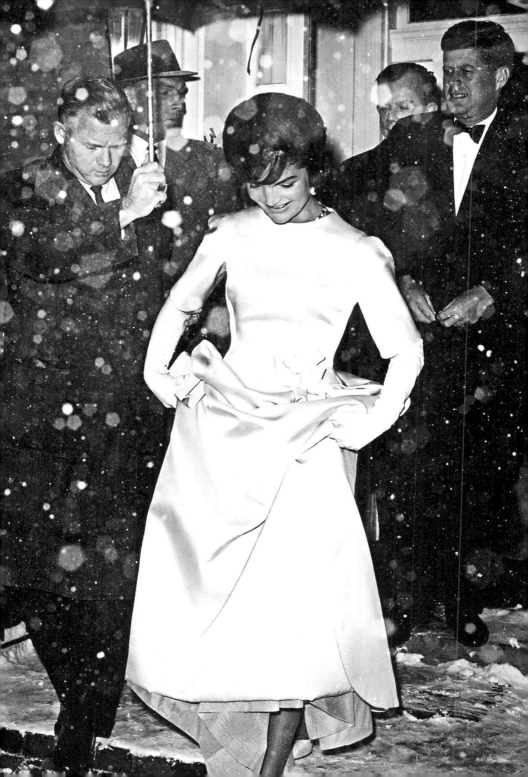

문 걸 컬렉션 드레스
MOON GIRL
COLLECTION DRESS

1964년
앙드레 쿠레주
André Courrèges

미래란 새하얗고, 밝고, 재미있는 것이었다. 불투명한 바이저 스타일visor-style의 고글을 쓰고 옆모습이 심플한 미니 드레스를 입은 앳되고 섹시한 여성들이 주목받기 시작했다. 그녀들은 프로그래밍된 옷을 입자마자 곧 프로그래밍된 기계처럼 변신했다.

앙드레 쿠레주(1923~)는 영국의 텔레비전 채널을 강타한 우주 시대 스타일이 런던은 물론 해외에서까지 대박을 터트리는 과정을 파리에서 관심 있게 지켜보았다. 그리고 1960년대 초에 미래적인 미니스커트를 디자인했다. 그는 미니스커트에 플라스틱과 폴리우레탄 같은 모던한 합성섬유를 즐겨 사용했는데, 이는 기술적·사회적 변화를 보여 주는 뚜렷한 상징이었다.

그런데 쿠레주의 SF 스타일에는 앞으로 유행할 트렌드에 강한 확신이 없는 듯한 망설임이 스며 있었다. 한편으로는 냉전 시대를, 다른 한편으로는 소비와 기술이 급속히 발전하던 사회를 배경으로 하는 그의 기하학적 디자인은 인격을 배제하고 여성스러운 몸매에서 남성성을 강조하는 위험 부담을 안고 있었다. 또한 프랑스 영화감독 장 뤽 고다르가 「알파빌Alphaville」(1965)에서 표현한 반 이상향적 세상을 암시하기도 했다.

오른쪽: 쿠레주의 플라스틱 미니 드레스를 입은 모델. 새로운 세상에 도전하려는 듯 자신만만하다.
아래: 세 가지 스타일의 문 걸 팝 드레스.

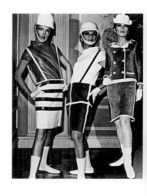

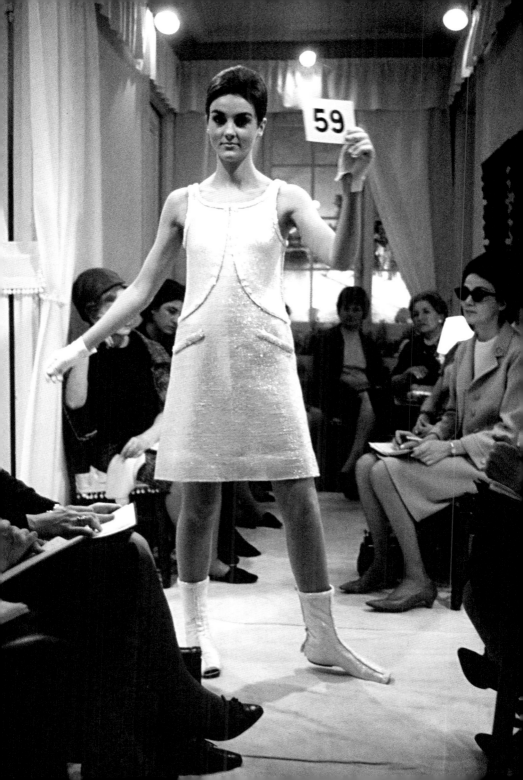

몬드리안 드레스
MONDRIAN DRESS

1965년
이브 생 로랑
Yves Saint Laurent

이브 생 로랑(1936~2008)이 탄생시킨 몬드리안 드레스는 현대 세계에 대한 또 다른 해석이긴 해도, 앙드레 쿠레주가 만든 SF 테크놀로지 룩보다는 미적 감각이 두드러진 예술 작품에 가깝다. 1965년, 몬드리안 드레스는 패션 잡지 「보그」의 프랑스판 표지에 등장했다. 이 드레스는 네덜란드 화가 몬드리안의 선 그림을 적용시킨 것이다. 이 그림은 모던하고 스타일리시한 모든 것들을 대표하는 국제적인 심벌이다.

　　이브 생 로랑은 검정 스트라이프와 밝은 색의 블록으로, 인간 형상의 핵심만 압축해 표현했다. 패널에 그리는 대신, 원단에다 색을 입힌 기하학적 디자인으로 신체의 굴곡과 특성을 숨겼다. 이 작품은 질서와 간결함을 완벽하게 표현해 디자이너를 조각가와 개념 미술가[주1]의 영역으로 끌어들였다. 이제 패션 또한 예술이라 할 수 있었다.

오른쪽: 이브 생 로랑의 몬드리안 드레스는 네덜란드의 더 스테일 운동De Stijl movement[주2]의 미적 감각을 앞세워 현대성을 대담하게 표현했다.
아래: 1960년대의 패션쇼 이미지. 몬드리안 드레스는 몸의 형태를 영리하게 단순화하는 방법을 보여 준다.

주1. 개념 미술가: 현대 미술의 한 경향인 개념 미술conceptual art을 실천하는 미술가. 사진, 도표가 삽입된 문서 등을 수단으로, 예술에 대한 기존의 관념을 무시하고 완성된 작품보다 아이디어나 과정을 예술이라고 생각하는 반反미술적 제작 태도를 갖고 있다.
주2. 더 스테일 운동: '신 조형주의'라는 뜻을 담고 있는 더 스테일은 1971년 네덜란드에서 출판된 잡지의 이름에서 따온 것으로, 제1차 세계대전 직후에 유행한 예술 운동의 하나였다. '예술을 근본적으로 새롭게 바꾸자'라는 목표 아래, 몬드리안과 화가이자 이론가인 데오 반 도에스버그, 디자이너 게릿 리트벨트 등 다수의 미술가, 건축가, 작가들이 더 스테일이란 이름의 그룹을 조직해 활동했다. 그들은 보편적이고 단순한 기하학적 형태의 완벽함을 반영하는 최고의 디자인 제품을 만들고자 노력했다.

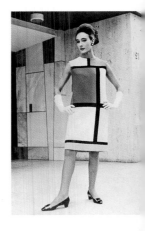

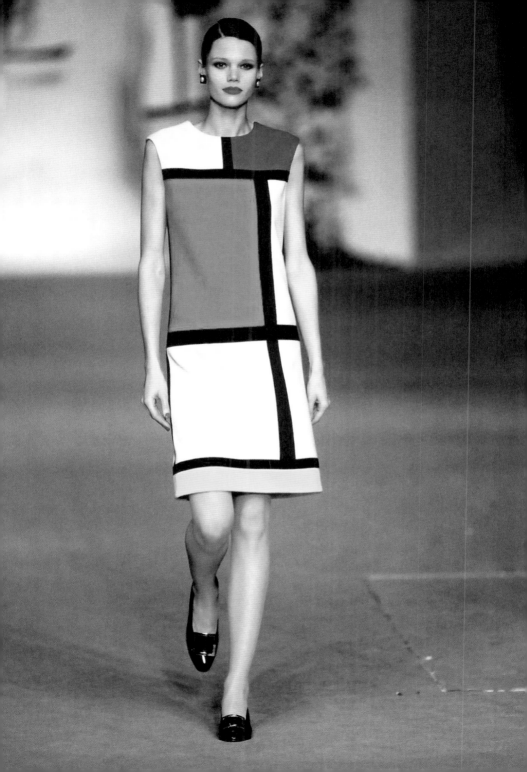

미니 드레스
MINIDRESS

1965년
메리 퀀트
Mary Quant

폭격의 잔해와 그을린 빌딩들. 여전히 전쟁의 그늘이 드리워진 도시에서, 1960년대 런던의 젊은이들은 무언가 참신한 것을 찾기 시작했다. 메리 퀀트(1934~)의 발랄한 패션은 강렬한 색채와 모던한 디자인으로 우울한 회색 거리를 밝게 변화시켰다.

앙드레 쿠레주의 작품에서 영향을 받은 메리 퀀트는 짧은 스커트를 더 짧게 만들었다. 경쾌한 이 스커트는 틀에 박힌 스타일에 싫증 난 멋쟁이 소녀들이 열망하던 스타일로, 새로움과 젊음을 의미했다. 퀀트는 1965년 킹스 로드에 있는 자신의 부티크, 바자Bazaar에서 미니 드레스를 판매하기 시작했다. 깔끔한 간호복에서 영향을 받은 듯한 이 드레스는 유명 헤어 디자이너 비달 사순의 '파이브 포인트 헤어 컷five-point hair cut'주1과 함께 매치되면서, 장난기 가득한 순수함으로 새로운 시대가 다가오고 있음을 예고했다.

값비싼 부티크 의상으로 출발했으나, 단순한 미니 드레스는 대량생산이 어렵지 않은 데다가 집에서도 간편하게 입을 수 있는 옷이라 대중적으로 유행할 수 있었다. 미니 드레스는 10대 소녀와 젊은 여성들에게 개성을 찾아 주었고, 그 덕분에 런던은 최신 유행의 집합소로 등극했다. 핵전쟁 이후 사회에 만연했던 불안감을 누그러뜨리는 한편, 독립을 선언하는 룩이 있다면 바로 장난스럽고 자유분방한 이 미니 드레스일 것이다. 미니 드레스의 인기는 오래도록 사그라지지 않더니, 1960년대 말에는 여왕의 스커트 길이조차 짧아졌다.

오른쪽: 자신의 스튜디오에서 1960년대 런던을 뒤흔들 만한 새로운 의상을 디자인 중인 메리 퀀트.
아래: 짧은 스커트를 더욱 짧게 만들고 대담한 패턴과 색을 사용한 퀀트의 미니 드레스.

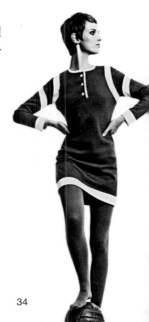

주1. 파이브 포인트 헤어 컷: 비달 사순이 1964년에 개발한 기하학적 느낌의 쇼트 커트 스타일. 어느 패션 잡지 에디터가 시상식에 가기 전에 사순에게 특별한 스타일을 부탁하자, 긴 머리를 단번에 싹둑 잘라 내고 이 스타일을 완성시켰다는 일화가 있다. 파이브 포인트 헤어 컷은 곧 미용 역사상 가장 주목받는 스타일 중 하나로 떠올랐지만, 당시 그 에디터는 사순에게 욕설을 퍼부었다고 전해진다.

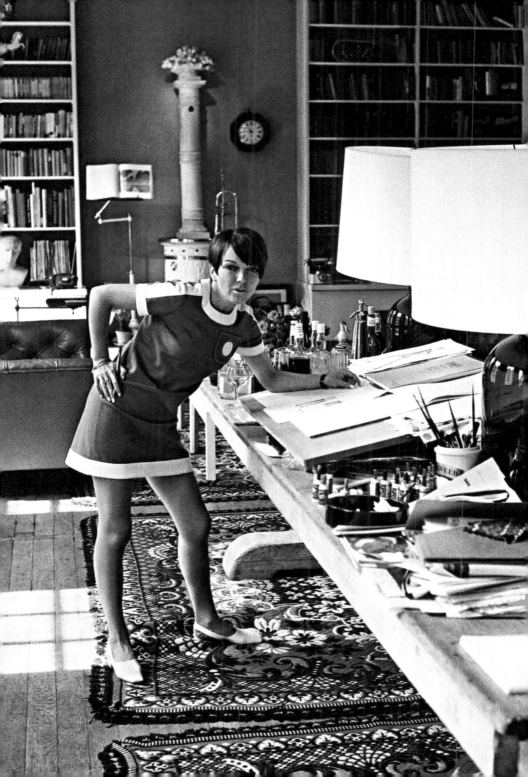

다이애나 리그의 「어벤저」 드레스
DIANA RIGG'S
THE AVENGERS DRESS

1965년
존 베이츠(장 바론)
John Bates(Jean Varon)

첩보 드라마 시리즈 「어벤저」[주1]에 등장하는 총명하고 아름답고 독립적인 캐릭터 '엠마 필'은 1960년대를 열어 나갈 대표적 여인상이었다. 원래 아너 블랙맨이 연기한 캐시 게일 박사가 활약하고 있었지만, 다이애나 리그가 시리즈에 투입되면서 드라마의 여주인공은 엠마 필로 교체되었고 의상도 훨씬 야해졌다.

리그가 드라마에서 입은 선정적인 의상은 '장 바론'이라는 이름으로 활동한 존 베이츠(1938~)가 제작한 것이다. 그는 1970년대 영국 패션계에 뚜렷한 업적을 남긴 영향력 있는 디자이너였지만, 안타깝게도 역사는 존 베이츠보다는 오히려 그에게 못 미치는 디자이너들을 기억하고 있다.

베이츠는 천재적인 마케팅 감각을 발휘해 「어벤저」의 의상을 기반으로 상품들을 출시했고, 이 옷들은 드라마 시리즈가 영화화되면서 계속해서 절찬리에 팔려 나갔다. 이것이야말로 디자이너의 영감이 창조한 상품과 대중문화 페인들의 완벽한 결합이 아닐까.

오른쪽: 「어벤저」 의상 가운데 비교적 차분한 느낌의 드레스를 입은 모델. 그 뒤에 서 있는 남자가 디자이너 존 베이츠. 아래: 여배우 다이애나 리그가 입었던 드라마 의상의 스케치.

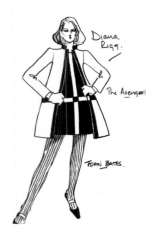

주1. 「어벤저」: 첩보원들이 활약상을 그린 1960년대 영국 텔레비전의 시리즈. 스파이 장르에 SF와 판타지 요소를 적절히 가미한 독특한 내용으로, 1961년부터 8년간이나 방영됐다. 다이애나 리그가 연기한 엠마 필은 시즌 4, 5에 스파이로 등장했는데 명석한 아마추어 과학자이자 대단한 무술 실력자로 묘사됐다. 특히 그녀는 텔레비전 드라마 사상 처음으로 쿵푸를 선보이기도 했다.

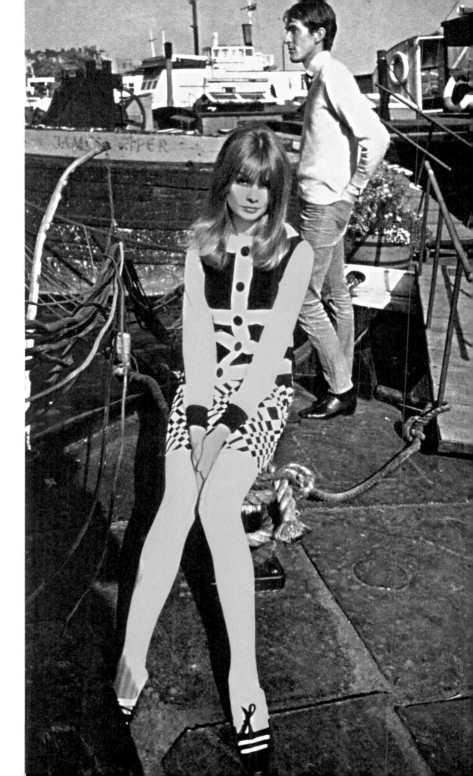

로라 애슐리 코튼 맥시 드레스
LAURA ASHLEY
COTTON MAXI DRESS

1966년
로라 애슐리
Laura Ashley

1966년 영국 웨일스 출신의 로라 애슐리(1925~85)가 맥시 드레스를
내놓으면서, 옛 시대에 대한 향수를 불러일으키는 '레이스의 미학'이 유행하기
시작했다. 지난 10년간 한 시대를 장악했던 요란한 모던함은 사라지고,
1970년대 전반에 걸쳐 각광받을 변화의 기운이 다시 일었다.

당시 영국 도심 지역은 심각한 부동산 침체기를 겪고 있었고 중산층은
이를 벗어나려 안간힘을 쓰고 있었다. 로라 애슐리는 이때 빅토리아 시대주1
스타일을 차용해 더욱 단순하고 순수한 인상의 드레스를 디자인했다.
그녀는 라이프 스타일을 대량생산화한 최초의 디자이너라 할 수 있는데,
한 폭의 그림 같은 안락한 가정을 완벽하게 꾸미는 것을 목표로 가구까지
영역을 넓혀 토탈 브랜드인 로라 애슐리 사를 설립했다. 이후 의류를
대량생산하면서 로라 애슐리 사는 전 세계에 수백 개 매장을 열었고 대단한
성공을 거두었다.

주름 장식과 꽃무늬가 뒤섞인 로라 애슐리의 룩은 로맨틱하고 조화롭다.
이와 같은 느낌을 잘 표현한 인물은 바로 왕세자비 다이애나 스펜서였다.
1981년 다이애나는 처음으로 신문의 제1면에 등장했는데, 사진 속에서
순수하고 소박한 모습을 완벽하게 연출한 그녀는 바로 로라 애슐리의 옷을
입고 있었다.

오른쪽: 1960년대 중반, 로라
애슐리는 빅토리아 시대 스타일을
패션계에 내놓았다. 유행은
이렇게 미래적인 쾌락주의에서
아쉬움과 향수가 가득한 로맨스의
시대로 180도 전환했다.

주1. 빅토리아 시대: 1837~1901년 영국의 빅토리아 여왕이 통치한 시기로 강력한 경제력과
군사력으로 세계 곳곳에 여러 식민지를 세웠다. 역사상 영국이 가장 번영을 구가하던 때로
평가된다.

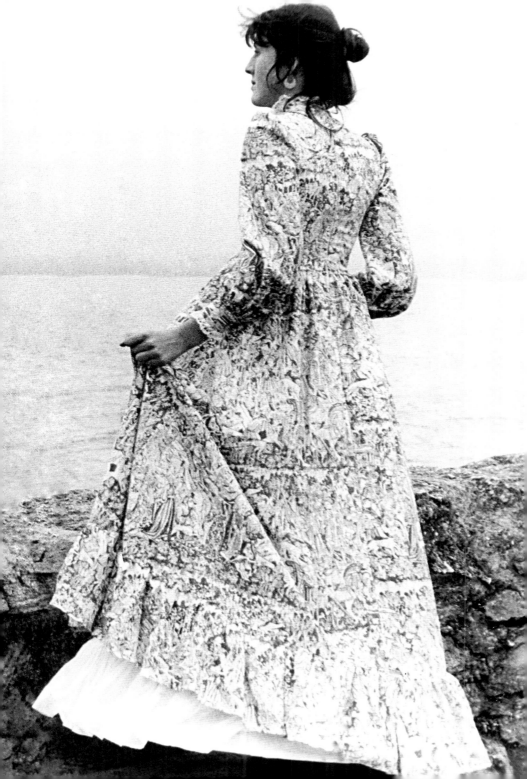

메탈 디스크 드레스
METAL DISC DRESS

1966년

파코 라반
Paco Rabanne

제2차 세계대전 이후에 기술과 제조업이 대단한 진보를 이루면서, PVC와 알루미늄 판 같은 소재가 처음 등장해 새로운 시각 언어를 향한 사람들의 열정에 불을 지폈다. 이런 사회적 분위기 속에서 몇몇 디자이너들은 전통 양재 기술을 지금까지와는 다른 측면에서 바라보고 새로운 기술을 창조했는데, 파코 라반(1934~)은 스스로를 "엔지니어"라고 칭하기도 했다.

파코 라반은 패션 디자인에 딱딱한 소재를 적절히 조화시켰다. 그는 건축에 관한 지식과 경험을 바탕으로주1 온몸이 반짝거리고 광채가 흐르는 '시대와 어울리는 옷'을 완성했고, 무대에서는 기존처럼 하이엔드 패션high-end fashion주2을 보여 주기보다 마치 금속 로켓이 멋진 캣워크를 하는 듯한 독특한 연출을 해냈다.

대담하게도 새로운 패션의 극단까지 치달은 라반의 선택은 메탈 디스크 드레스 같은 영향력 있는 의상을 탄생시켰다. 가장 실용적인 옷은 아닐지 몰라도, 메탈 디스크 드레스는 즐거운 미래상을 제시했다. 라반의 디자인은 에로틱 SF 컬트 영화인 「바바렐라Barbarella」(1968)에서 여주인공 제인 폰다가 입고 나오면서 빠르게 유행했다.

오른쪽: 신발을 벗은 댄서가 환상적으로 반짝이는 파코 라반의 메탈 디스크 드레스를 입고 춤추고 있다.
아래: 가만히 있을 때도 몸에 착 달라붙는 이 드레스는 일명 '쇠사슬 갑옷'이라고도 불렸다.

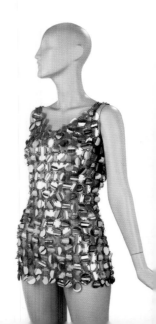

주1. 파코 라반은 스페인에서 태어나 다섯 살 때 프랑스로 이주했다. 그의 어머니는 1950년대에 유명 패션 브랜드 발렌시아가의 수석 디자이너였고, 라반은 국립 미술 학교에서 9년간 건축을 공부한 뒤 발렌시아가에게 직접 의상 디자인을 배우기도 했다.
주2. 하이엔드 패션: 최고급, 첨단 패션.

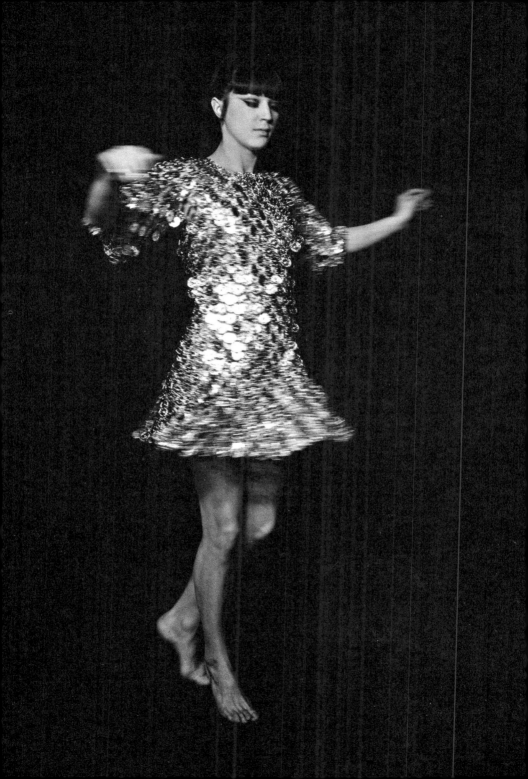

사파리 드레스
SAFARI DRESS

1968년
이브 생 로랑
Yves Saint Laurent

아프리카로부터 현실적인 직장인 여성의 옷장으로 날아 들어온 사파리 드레스는 표효했다. "나는 실용적인 멋이 있다!"

　　1968년 이브 생 로랑의 사하리안 컬렉션Saharienne collection에서 소개된 이 드레스는 콜로니얼 룩colonial look주1에 전환점을 마련했다. 생 로랑은 전통적인 카키 셔츠와 반바지에서 영감을 받아 자신감 넘쳐 보이는 스타일을 표현하려고 했다. 그래서 강렬한 색상보다는 뉴트럴 색상을 선택하고, 섬세한 디테일이 돋보이는 의상을 내놓았다. 실용적인 버튼, 포켓, 벨트가 달린 이 셔츠 드레스는 시원한 베이지 색상의 면으로 심플하게 제작됐다. 초원에서 감시당하던 힘없는 가젤에서 사냥할 필요가 없는 사냥꾼이 된다는 건 얼마나 기쁜 일인가!

　　그 후로부터 사파리 드레스는 하나의 장르로 발전했다. 여러 세대를 거치고 여러 시즌을 거치면서 패턴, 색깔, 버튼, 벨트 등이 계속해서 다양하게 변주되고 새롭게 창조됐다.

　　실행에 옮기기 전에 숨죽이며 기다리고 모든 위험에 대비하라. 초원에서나 통하던 이 원칙은 유행을 앞서 나가고 싶어 언제, 무엇을 입어야 할지를 고민하는 직장인 여성에게도 유효하다.

오른쪽과 아래: 풍부한 포켓, 스트랩, 벨트가 달린 이브 생 로랑의 사파리 드레스는 도시의 여성 사냥꾼들이 먹잇감을 사로잡을 때 입는 효과적인 사냥복이다.

주1. 콜로니얼 룩: 식민지 시대 혹은 식민지풍의 룩. 첫째, 미국 식민지 시대였던 17~18세기 중반에 유럽에서 미국으로 이민 간 사람들의 왕정복고적인 복장을 가리킨다. 둘째, 19세기 영국의 식민지였던 인도나 아프리카에서 사파리, 버뮤다 쇼츠를 입거나 하얀 레이스 장식 옷을 입은 영국인 스타일을 뜻한다.

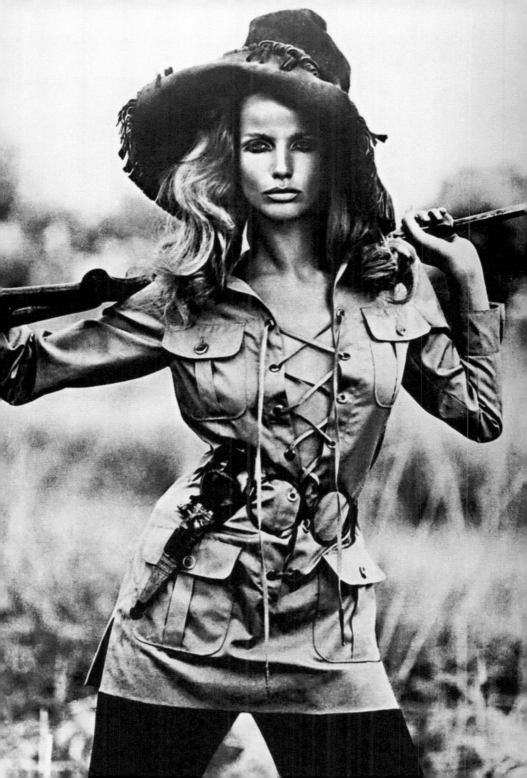

종이 드레스
PAPER DRESS

1968년
스콧 제지 회사
Scott Paper Company

오른쪽: 종이 드레스는 이색적인 소재로 쉽게 입고 버리는 옷을 만들 수 있음을 깨닫게 했다.

1966년 종이 기술의 발전과 더불어, 영리한 마케팅 캠페인의 일환으로 화장실 휴지로 만든 값싼 종이 드레스가 탄생했다. 스콧 제지 회사는 세계적인 걸작을 만들려고 특별하게 의도했던 건 아니었고, 우연히 내놓은 종이 드레스로 시대를 앞서 나가는 소비자들을 사로잡았다. 원래 이 옷은 리넨, 보호복 같은 의료품의 소재로 쓰려던 스콧 사의 두라 위브Dura-Weve 종이 원단으로 제작됐다. 따라서 모양은 엉성하기 짝이 없었으나 고객에게는 별 문제가 되지 않았다. 은행 적금을 깨지 않고도 쉽게 드레스 한 벌을 마련할 좋은 기회가 생겼기 때문이다.

종이 드레스는 수천 벌이나 팔려 나가며 사람들을 놀래켰다. 비록 반짝 유행에 그쳤으나, 당시에는 그 인기가 엄청난 속도로 미국의 슈퍼마켓에서 런던의 카나비 거리주1까지 이어졌다. 소비자들은 종이 드레스를 마치 일회용 플라스틱 칼처럼 한 번 착용하고는 버렸다.

어떤 디자이너들은 종이 옷을 세탁할 수도 있고 보관할 수도 있도록 개량했지만, 종이 드레스는 기본적으로 '값싸고 버릴 수 있는' 개념의 옷이었다. 어디를 여행하더라도 가볍게 짐을 쌀 수 있을 테고, 여행지에서 또 다른 새 드레스를 사서 입고선 마지막 날 밤엔 쓰레기통에 갖다 버리면 그뿐이었다. 이 얼마나 실용적이고 유혹적인가! 하지만 안타깝게도 환경에 대한 현대인의 우려는 '일회용의 미학'을 더 이상 허용하지 않았다.

주1. 카나비 거리: 런던의 최대 번화가인 소호에 있는 이름난 패션 거리.

44

미디 드레스
MIDI DRESS

1968년

진 뮤어
Jean Muir

진 뮤어(1928~95)는 20세기에 가장 성공한 영국 디자이너로, 우아하고 차분하며 세련미 넘치는 영국인을 상징하는 존재이기도 하다. 그녀가 1968년에 선보인 드레스는 더욱 길어진 햄라인[주1], 한층 부드러워진 모양과 장식으로 흥미를 끌었다. 로라 애슐리의 맥시 드레스(38쪽 참조)처럼, 이 드레스도 국제적인 패션 트렌드를 완전히 바꾸어 놨다.

미디 드레스의 실루엣은 빈티지를 현대 패션에 접목시킨 듯하면서도 에드워드 시대[주2]의 의상과 비슷한 면이 있다. 영화 「스매싱 타임Smashing Time」(1967)에서 배우 리타 투싱햄Rita Tushingham은 천진난만한 성격의 브렌다를 연기했는데, 브렌다는 가난해서 낡고 값싼 빅토리아 시대풍의 잠옷밖에 살 수 없는 상황으로 설정돼 있었다. 그러나 영화의 의도와는 달리, 이런 스타일을 선택한 리타 투싱햄은 오히려 새로운 트렌드를 이끌 패션 리더로 주목받았다.

장난스럽고 한편으로는 마치 무대 의상 같기도 한 뮤어의 디자인은 1960년대의 모드 룩Mod look[주3]에 빠져 있던 여성들에게 이제 예전에 유행했던 드레스를 입는 센스가 필요하다는 걸 알려 주었다. 이 새로운 낭만주의는 사람들에게 놀랍도록 신선하게 받아들여졌음이 틀림없다. 1970년대 내내 대단한 영향력을 발휘했으니까. 미니스커트의 시대는 바로 이때부터 저물어 갔다.

오른쪽: 1960년대 후반에는 로맨틱하고 향수가 느껴지는 가운 모양의 미디 드레스가 나타나 소비를 부추겼다. 사진 속 드레스는 영화 「길 위의 아이들The Railway Children」(1970)에서 배우 제니 아구터Jenny Agutter가 입었던 옷이다.

주1. 햄라인: 스커트나 드레스의 단.
주2. 에드워드 시대: 영국 에드워드 7세가 재위했던 1901~10년의 풍요롭고 유복한 시절을 가리킨다.
주3. 모드 룩: 1950년대 말~60년대 초 영국 젊은이들 사이에서 유행하던 패션. 말쑥한 테일러드 스타일 옷을 입고, 스쿠터를 타고 다니며, 재즈 음악을 듣는 게 모드 족의 특징이었다.

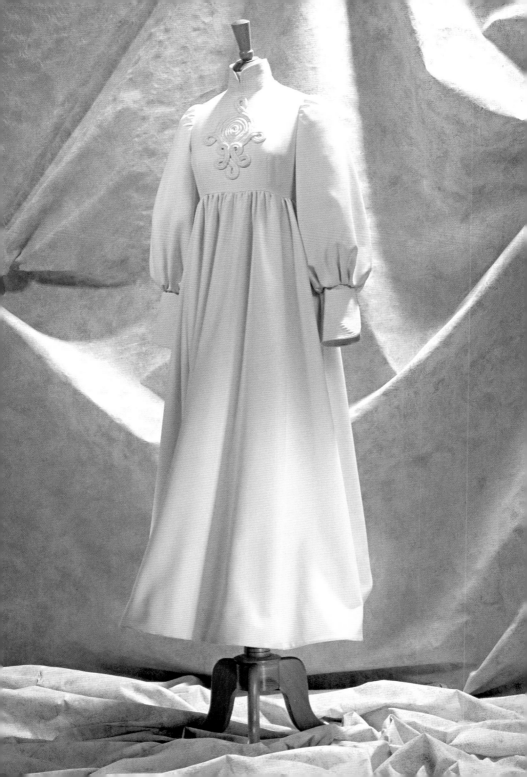

플로럴 프린트 드레스
FLORAL-PRINT DRESS

1970년
오씨 클라크와
세리아 버트웰
Ossie Clark and
Celia Birtwell

자유를 만끽하는 재미와 판타지에 관한 모든 것이 존재하던 시대의 절정에서, 파트너를 이룬 오씨 클라크(1942~96)와 세리아 버트웰(1941~)은 물결치는 듯한 선이 강조되고 풍부한 상상력이 돋보이는 드레스를 창조해 냈다. 기계적인 현대화를 지향하던 트렌드는 그만하면 충분했고 정말로 끝이었다. 이제 자유롭고 개성적인 여성상을 내세우는 시대가 도래했다.

클라크는 숙달된 재단사였는데 패브릭이 움직이는 방식에 푹 빠져 있었다. 그는 여성이 자신감을 갖는다면 본인이 입은 의상 또한 아름답다고 여길 것이라고 믿었다. 흐르는 듯한 클라크의 디자인은 개성적이고 활동적이며, 자신이 누구이고 무엇을 느끼는지를 표현할 수 있도록 고안됐다. 그는 1966년부터 직물 디자이너 세리아와 함께 일하기 시작했다. 그들의 파트너십은 결혼을 하면서 더 단단해졌고, 그런 모습은 화가 데이비드 호크니David Hockney의 유명한 작품 「클라크 부부와 퍼시Mr and Mrs Clark and Percy」(1970)주1로 남아 있다.

세리아의 꽃무늬 패브릭에는 경쾌한 색깔과 패턴이 담겨 있다. 클라크의 작품과 조화를 이루는 패브릭을 생산하기 위해 그녀는 먼저 3차원적인 모델의 몸에 도안을 그려 원단을 접거나 드레이핑했을 때 완벽한 패턴이 만들어지도록 했다. 클라크는 대량생산으로 옷의 품질이 떨어지는 것을 원치 않았지만, 밝은 패턴과 자유로운 형태가 성공적으로 조화된 이들의 옷은 곧 시내 상점가에서도 팔리게 돼 많은 이들이 그들의 작품을 향유할 수 있었다.

최근 전시회를 통해 버트웰을 접하고 좋아하게 된 젊은 세대의 팬들이 늘어나자, 탑샵Topshop주2은 한정판으로 그녀의 옷들을 내놓았고 곧바로 매진 사태가 벌어졌다.

오른쪽: 세리아 버트웰의 강렬한 원단 디자인은 오씨 클라크의 재단으로 돋보인다.
아래: 흐르는 재단과 강렬한 패턴이 조화를 이루면서 독특하고 드라마틱한 분위기를 자아낸다.

주1. 「클라크 부부와 퍼시」: 20세기 영국을 대표하는 유명 화가 데이비드 호크니가 친구였던 클라크 부부를 그린 작품이다. 퍼시는 클라크 부부가 키우던 고양이들 가운데 하나이다.
주2. 탑샵: 영국의 대표적인 중저가 브랜드. 최신 유행에 맞춰 아이템을 빠르게 생산해 파는 방식으로 전 세계 젊은이들에게 큰 인기를 얻고 있다.

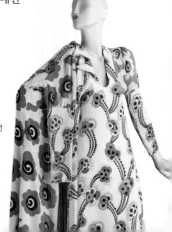

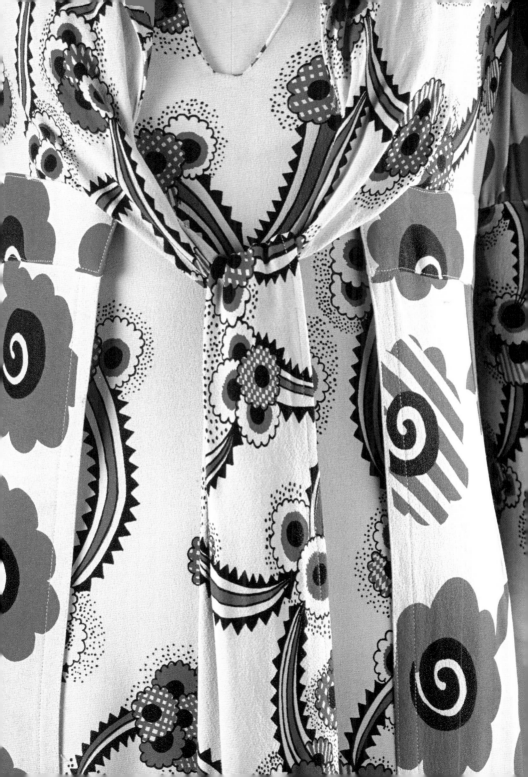

토플리스 드레스
TOPLESS DRESS

1970년
루디 건릭
Rudy Gernreich

1960년대의 미니스커트는 사회적으로 남성만큼 인정받지 못하던 여성에게 자신을 좀 더 드러낼 기회를 부여했다. 여성들에게 전에 없던 자신감과 강력하고 긍정적인 사고방식을 심어 준 미니스커트는 에너지가 흘러 넘치는 신체의 자유, 그 자체였다. 이에 비해 토플리스 드레스는 엄밀히 따져 미니스커트와는 다른 종류의 옷으로 구분된다.

　페미니스트들의 사상에 새바람이 불어오던 시기, 남성과 여성의 사회적 관계에 관한 논의가 한창일 때 토플리스 드레스는 그 사이에 불편하게 자리 잡고 있었다. 남성이 여성을 상품화하는 디자인의 한 예로 여겨지기도 했기 때문이다. 어쨌든 그 드레스에 대한 최고의 찬사는 이 말일 것이다. "미니스커트처럼 대중에게 큰 호응을 얻지는 못했으나 패션이 여전히 파격적인 힘을 갖고 있음을 증명했다." 여기서 '힘'이란, 어떤 형태의 예술에서든 아주 중요한 기호다.

　루디 건릭(1922~85)은 이탈리아 베니스에서 태어나 미국에서 활동한 디자이너로, 1970년대 고전 SF영화 「스페이스 1999」의 등장인물인 루나의 옷을 디자인했다. 희한하게도 착 달라붙는 투피스 유니폼은 옷을 더 껴입기도 편했고, 훗날의 스포츠·레저 웨어의 유행을 예측한 패션이었다.

오른쪽: 1960년대 젊은 패션의 활기인가, 아니면 여성차별주의자의 비열한 플레이인가. 당시 토플리스 드레스는 인체를 옷으로부터 해방시켰다고 묘사되기도 했지만, 보통은 여성의 몸을 상품화했다고 여겨졌다.

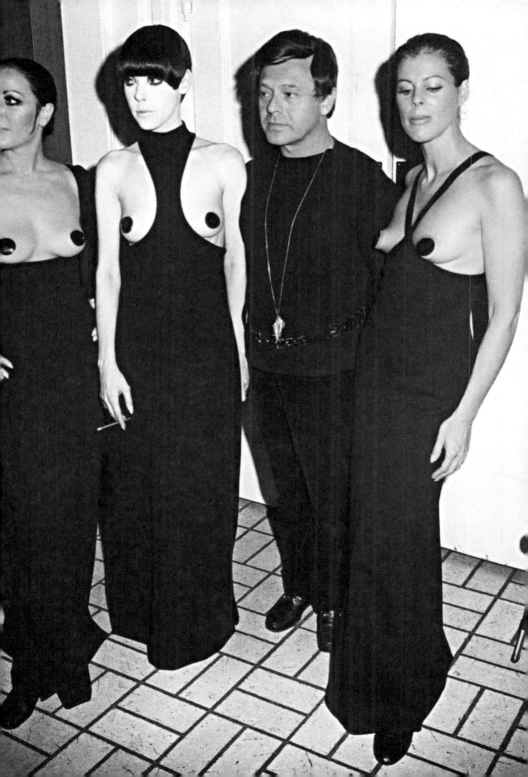

「보이프렌드」LA 시사회에서 선보인 트위기의 의상
TWIGGY'S OUTFIT FOR THE LOS ANGELES PREMIERE OF *THE BOYFRIEND*

1971년

빌 깁
Bill Gibb

1970년대 초에는 자유연애를 즐기고 개인의 자유를 중요하게 여기는 풍조가 유행했다. 메리 퀸트와 앙드레 쿠레주가 활동하던 모더니즘 시대는 물러가고, 관습에 연연하지 않는 히피 시대가 왔다.

히피 시대의 트렌드를 감각 있게 잘 포착한 스코틀랜드의 패션 디자이너 빌 깁(1943~88)은 다른 디자이너들을 앞질러 나갔다. 그는 문화의 변화무쌍한 다양성을 차용해 형태와 텍스처와 색상을 뒤섞고, 거기에 중세의 로맨스까지 더했다.

자유롭고, 장식적이고, 로맨틱한 이 룩은 신체를 감추는 패턴과 주름 등의 여러 레이어들로 옷을 입는 사람에게 남다른 분위기를 연출시켰다.

깁은 1972년에 첫 번째 컬렉션을 열었고, 이후 몇 년간 대서양을 가로지르며 영화배우 엘리자베스 테일러와 모델 트위기 등의 유명인에게 훌륭한 의상을 선보였다. 그런데 그는 패션 사업에 재능이 별로 없었고, 안타깝게도 그의 패션은 아주 잠시 유행하고는 사그라져 버렸다.

하지만 기발한 개성과 독창적인 풍성한 장식이 돋보이는 깁의 옷들은 최근 다시 주목받고 있으며, 더불어 그의 유작들에 대한 관심 또한 되살아나고 있다.

오른쪽: 패션계 아이콘 트위기가 빌 깁이 디자인한 여러 가지 기법이 절충된 드레스를 입고 있다.

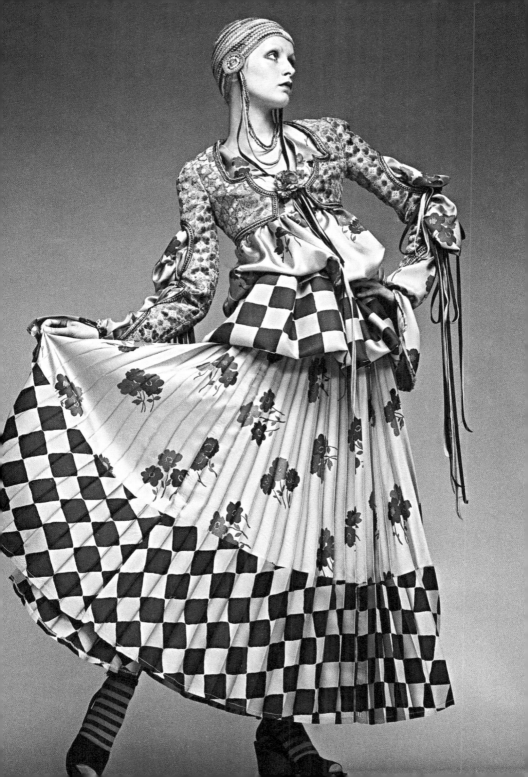

랩 드레스
WRAP DRESS

1973년
다이앤 본 퍼스텐버그
Diane von Fürstenberg

니트 소재의 저지 원피스, 가운 스타일의 잠옷에서 떨어져 나온 듯한 벨트. 이것이 바로 1970년대 중반의 룩이다.

랩 드레스는 마냥 편한 의상만은 아니었다. 이것은 여성들의 꿈과 소망에서 핵심만 뽑아 실용적으로 풀어 낸 옷이다. 벨기에 출신의 다이앤 본 퍼스텐버그(1946~)에게는 이 드레스가 눈부신 커리어의 출발점이었다.

그 자체로도 심플한 랩 드레스는 입는 것은 물론, 벗기도 쉬웠다. 페미니즘과 소비주의의 영향으로 여성들이 직장에서나 침대에서, 그리고 여행을 가서도 입을 수 있는 옷들이 등장했는데, 편안하면서도 교묘하게 섹시함을 더해 주는 이 드레스는 1970년대 중반 '어디서나 입을 수 있는' 드레스였다.

1997년 퍼스텐버그는 최고급 라인을 다시 론칭했고, 2000년대에 들어서 랩 드레스는 점차 평상복으로 활용되기 시작했다. 뿐만 아니라 유명 브랜드들도 랩 스커트 상품화에 뛰어들어 퍼스텐버그 스타일의 랩 스커트를 자체적으로 생산하기 시작했다. 랩 스커트는 무릎까지 오는 기다란 니부츠와 함께 매치돼 전문직 여성을 위한 비즈니스 룩이 됐다. 전문적이면서도 개성 있고, 진지하지만 접근하기 쉬운 랩 드레스야말로 이 시대 최고의 드레스다.

오른쪽: 최근에 다시 이슈화된 클래식한 퍼스텐버그의 랩 드레스. 탄생된 지 35년이나 흘렀으나, 심플하고 융통성 있는 아웃핏으로 여전히 가치가 있다. 아래: 팝 아티스트 앤디 워홀과 함께한 퍼스텐버그.

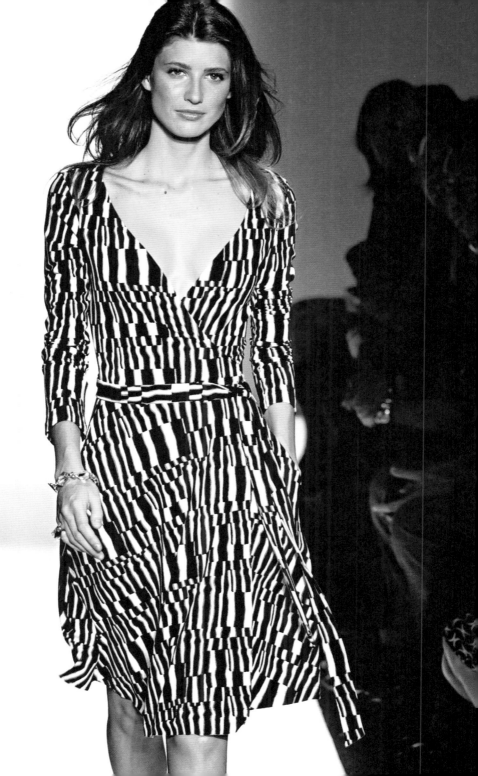

미드랭스 니트 스트라이프 드레스
MID-LENGTH KNITTED STRIPY DRESS

1974년

미소니
Missoni

오른쪽: 1970년대 중반의
클래식한 미소니의 의상에는
리드미컬한 패턴, 경쾌한 디테일,
도드라진 색상이 어우러져 있다.

오타비오Ottavio(1921~)와 로지타Rosita(1932~) 미소니 부부가 운영하는
밀라노의 패션 하우스 미소니는 니트 의류들을 예술의 경지로 끌어올렸다.
무엇보다 미소니 부부는 평상복 제작에 집중해 왔는데, 그렇게 쌓인
노하우로 디자인한 다채로운 색상의 옷들은 입으면 무척 편안했다. 이는
패션계에 무수한 변화가 일어나는 동안에도 여러 세대에 걸쳐 변함없이
사랑받는 비결이었다.

미소니 부부가 좋아하는 풍부하고 추상적인 패턴은 바우하우스주1의
교사였던 권타 스퇼즐이나 러시아 구성주의 미술가 리보비 포포바 같은
모더니스트의 미학에 그 뿌리를 두고 있다. 그리고 브리짓 라일리와 빅터
바자렐리 같은 예술가들의 활동으로 잘 알려진 옵 아트Op Art주2의 시각적
실험 또한 미소니 부부에게 어느 정도 영감을 주었으리라고 추측된다.

이와 같은 분위기의 1970년대 초, 미소니 부부는 모던한 우주 시대가
도래하면서 잊혔던 전통 기법과 소재의 사용을 강조하면서 이탈리아의
스타일 아이콘인 안나 피아지Anna Piaggi주3가 "오트 보엠haute bohème", 즉 "고급
보헤미안 스타일"이라고 농담조로 말한 트렌드를 이끌었다.

주1. 바우하우스: 1919년 독일 건축가 발터 그로피우스를 중심으로 바이마르에 설립된 국립
조형 학교. '기술과 예술의 조화'라는 특색 있는 목표 아래 교육이 진행됐으며, 현대의 건축과
디자인에 큰 영향을 미쳤다.
주2. 옵 아트: 1960년대 미국에서 일어난 추상 미술의 한 흐름. 작품에 착시 효과를 이용하는
게 특징이다.
주3. 안나 피아지: 1931년생인 그녀는 '패션계의 대모', '최초의 스타일리스트'라 불리는
전설적인 인물이다. 이탈리아 「보그」와 「베니티」 등의 잡지 에디터와 칼럼니스트, 크리에이티브
디렉터로 일했고, 젊은 시절부터 컬러풀한 메이크업과 머리 스타일, 독특한 모자, 각종 명품을
개성 있게 섞어 입는 스타일로 유명했다. 고령인 지금도 여전히 패션 피플로 명성이 자자하다.

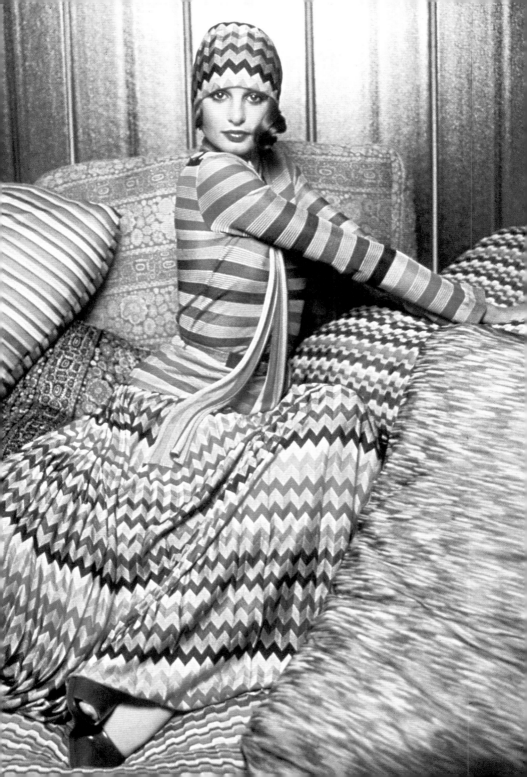

홀터넥 드레스
HALTERNECK DRESS

1977년경
로이 할스턴 프로윅
Roy Halston Frowick

1970년대 중반의 디스코텍이라면 당연히 댄스 플로어에 할스턴 드레스를 입은 여신의 무리가 있어야 했다. 그렇지 않다면 감히 콧대를 세우지 못했다. 클래식한 할스턴의 드레스는 관능적으로 주름 잡힌 실루엣과 트레이드마크인 홀터넥이 특징이다. 이 드레스는 자유분방하고 관습에 개의치 않던, 기억 너머 아련한 옛 시절을 추억하게 했다.

미국 디모인에서 태어난 로이 할스턴 프로윅(1932~90)은 재키 케네디가 1961년 남편의 대통령 취임식 때 썼던 필박스 모자pillbox hat주1를 디자인했다. 1970년대부터는 드레스를 만들기 시작했고, 비안카 재거와 라이자 미넬리 같은 스타 여배우들과 염문을 뿌리기도 했다. "당신은 당신의 드레스를 입은 사람에게만 잘해 주는군요"라며 어떤 디자이너가 빈정댔다는 유명한 일화도 있다. 1973년 할스턴은 그의 이름을 대기업인 노턴 사이먼 사에 팔았는데 당시의 디자이너에게는 획기적인 시도였다. 그리고 이를 계기로 그의 작품은 세계적 브랜드가 돼 빠르게 커 나갔다.

할스턴이 디자인한 드레스는 우아하고 섹시한 단순미가 강조됐다. 그 절제되고 차분한 색상은 당시 유럽에서 특히 대유행하던 에스닉 룩에 맞서 트렌드를 돌파해 나갔다. 착용감이 좋은 데다가 옷 입은 사람을 훨씬 아름답게 만들어 주는 홀터넥 드레스, 직접 입어 본다면 당신 역시 당당하고 편안해질 것이다.

오른쪽: 디자이너이자 스타인 할스턴. 섹시하고 관능미 넘치는 그의 홀터넥 드레스를 입은 여인과 함께 있다.
아래: 홀터넥 드레스는 세련되면서도 입기 편하고 아름답게 보이는 편안한 형태의 드레스다.

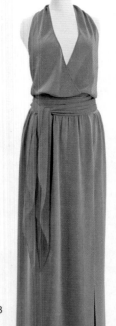

주1. 필박스 모자: 챙 없는 납작한 형태의 여성용 모자.

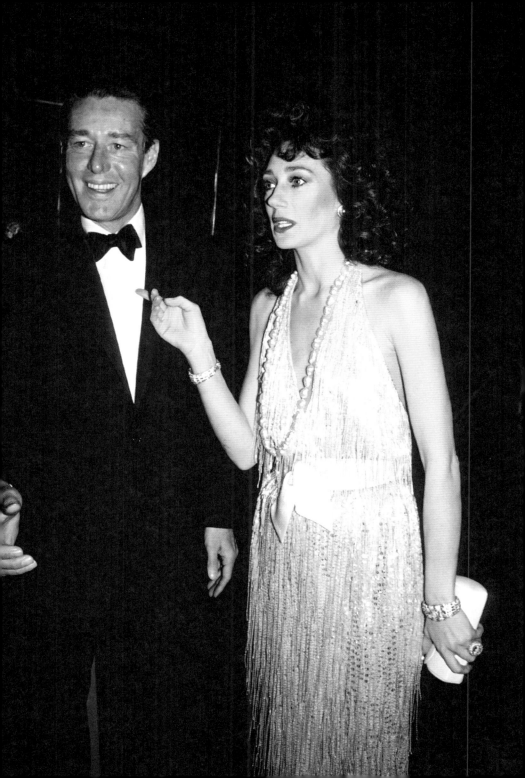

겐조 셔츠 드레스
KENZO SHIRT DRESS

겐조 다카다(1940~)는 1970년대 파리에서 활동한 가장 영향력 있는 젊은 일본인 디자이너로, '해체주의'라 불린 룩을 만드는 데 도전한 사람들 가운데 하나였다. 그의 작품은 가깝고도 먼 동양의 전통 의복에 바탕을 두고 있음에도 굉장히 모던한 디자인으로 비춰졌다.

헐렁하게 축 늘어져, 마치 삼베 같은 실루엣을 자아낸 이 독특한 셔츠 드레스는 1980년대에 선풍적인 인기를 끌었으며, 1990년대 초기의 레이브 스타일Rave style주1에서도 그의 디자인을 찾아볼 수 있을 만큼 영향력이 대단했다. 이 드레스는 방적 기법이 다르긴 해도 미니스커트의 강력한 라이벌로 여겨질 만큼 짧은 햄라인이 특징이었고, 디자인에서 그래픽 장식은 완전히 배제됐다. 게다가 드레스 재단의 마무리에는 신기하게도 미니멀리즘과 같은 실용주의적 컷을 보여 주었다.

이 같은 드레스들은 그로부터 10년간 여성들의 사랑을 받았다. 비대칭적이면서 때로 중성적인 느낌을 주는 재단은 동양의 선禪 정신과 단순함을 동경하는 새 트렌드와 현대적이고 호기심 넘치는 실험주의를 조화시켰다. 겐조 셔츠 드레스는 1980년대의 자신만만한 주류 디자이너들에게 아방가르드와는 대조적인 개념을 제공해 준, 어제와 오늘 그리고 내일을 동시에 아우르는 드레스였다.

오른쪽: 실용적이고 양성적인 느낌을 주는 겐조의 드레스. 짧은 햄라인과 주름 잡힌 허리선 때문에 여성스럽고 세련돼 보인다.

주1. 레이브 스타일: 1980년대 말부터 유럽에서는 낡은 창고 등에서 몽환적인 댄스 음악과 함께 파티가 유행했다. 이를 '레이브 문화'라 하는데 이 문화는 엑스터시 같은 마약 사용과 결부돼 논란을 일으키기도 했다. 레이브족들의 스타일은 펑크족과 유사했다.

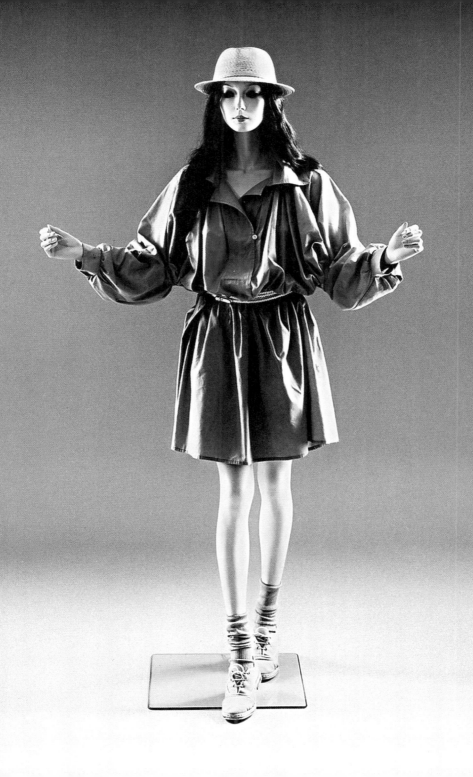

페인티드 시폰 드레스
PAINTED CHIFFON DRESS

1979년
잔드라 로즈
Zandra Rhodes

1969년, 자유로운 성향의 잔드라 로즈(1940~)는 보수적인 패션 업계에 실망해 프린트 디자이너로 일하던 패션 브랜드 모즈Mods를 떠나 런던의 부촌 풀햄 로드에 가게를 열었다. 그리고 1970년대 중반에는 독창적이고 개성 있는 영국의 신진 디자이너로 이름을 알리기 시작했다. 야심 차고 반항적이었던 로즈와 그녀의 옷은 런던 패션가에 화려하고 컬러풀한 에너지를 불어넣었다.

젊은 시절 그녀는 왕립 예술 학교에서 텍스타일 디자인을 공부했는데, 그 덕택에 예리하면서도 드라마틱하게 패브릭을 다룰 줄 알았고 이런 방식은 항상 사람들을 놀라게 했다. 그녀는 전통, 연극, 역사, 자연에서 영향을 받아 밝은 색상과 화려하면서도 정교한 프린트를 만들어 냈다. 그리고 이것이 독창적이고 입체적인 옷과 조화를 이루어, 로즈의 디자인은 세련되고 우아하게 빛났다.

1960년대 후반부터 로즈는 길게 늘어진 소매, 깊이 파인 V넥 라인, 그리고 눈부신 색상과 정교한 프린트가 돋보이는 몽환적이면서 여성스러운 페인티드 시폰 드레스를 디자인했다.

오른쪽: 페인티드 시폰 드레스는 감각적인 색감 사용과 텍스타일 디자인에 천부적 재능을 가진 잔드라 로즈를 완벽하게 표현한 작품이었다.

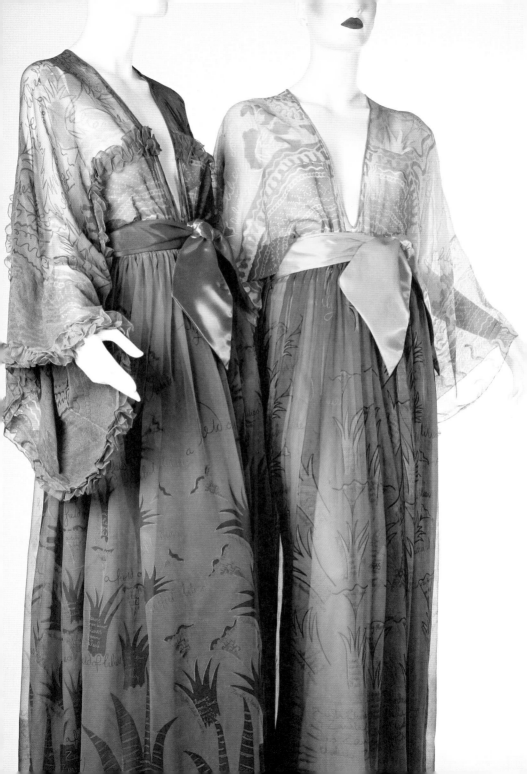

다이애나 왕세자비의 웨딩드레스
PRINCESS OF WALES'S
WEDDING DRESS

1981년
데이비드와
엘리자베스 임마누엘
David and Elizabeth
Emanuel

오른쪽: 군중은 고대하던
웨딩드레스를 보고 열광했고,
찰스 왕세자와 다이애나
왕세자비는 그들을 향해 손을
흔들었다.
아래: 세인트 폴 성당의 레드 카펫
위에 펼쳐진 깜짝 놀랄 만큼 긴
웨딩드레스의 옷자락.

어떤 드레스가 세상을 변화시켰냐고 물었을 때, 많은 사람들이 다이애나 왕세자비의 웨딩드레스라고 답하는 이유는 뭘까?

1981년 7월 29일, 전 세계는 왕실 마차가 세인트 폴 성당에 도착하기를 고대하고 있었다. 잠시 뒤 황금빛 마차가 들어섰고 창문 틈새로 다이애나 왕세자비 얼굴이 언뜻 비쳤는데, 웨딩드레스 때문에 온통 하얀색 구름으로 덮인 듯했다. 마침내 마차의 문이 열려 그녀가 레드 카펫에 발을 디뎠을 때 드레스는 한껏 부풀어 올랐으며, 그 자락이 드레스를 디자인한 데이비드 (1952~)와 엘리자베스(1953~) 임마누엘 부부의 도움을 받으며 끝없이 펼쳐지는 진풍경이 벌어졌다. 나중에 알려진 사실인데, 그때 드레스 주름들은 의도적으로 접혀 있었다.

이런 스타일의 드레스를 입고 싶어하는 모든 예비 신부들의 바람은 한결같았다. 이것은 전형적인 동화 속 공주의 드레스였다. 이전에 유행했던 풍성한 스커트와 러플들이 다시 웨딩 의상으로 등장했다. 페티코트의 망사, 아이보리 실크와 태피터taffeta주1 등의 수백 가지 옷감, 여러 리본들과 앤틱한 레이스들이 달린 퍼프 소매와 프릴이 달린 칼라, 그리고 수천 개의 스팽글과 진주가 달린 다이애나 왕세자비의 웨딩드레스는 앞으로 화려하고 새로운 유행이 다가오고 있음을 예고했다.

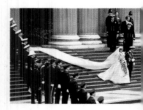

주1. 태피터: 광택이 도는 빳빳한 견직물. 드레스를 만드는 데 주로 쓰인다.

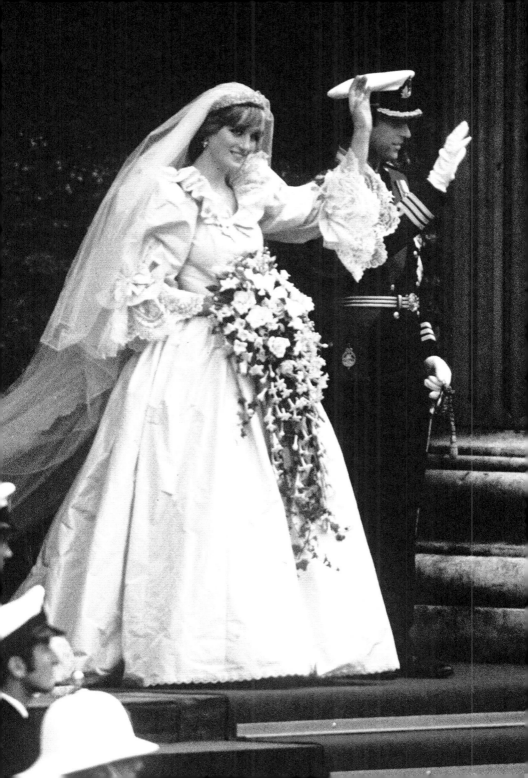

꼼 데 가르송 드레스
COMME DES GARÇONS DRESS

1981년
레이 카와쿠보
Rei Kawakubo

1981년에 열린 일본 브랜드 꼼 데 가르송의 첫 파리 패션쇼, 별 기대 없이 관객석에 앉아 있던 서양인들은 디자이너 레이 카와쿠보의 상식을 깬 의상에 충격을 받았다. 온통 무채색인 데다가, 생각할 여운을 남기는 디자인에 모두가 흥분하고 놀랐다. 반면 비평가들은 이 컬렉션을 "포스트 핵" 또는 "히로시마의 시크"라고 다소 건조하게 묘사했다. 이렇게 좋아하든 아주 질색하든, 꼼 데 가르송 컬렉션은 패션의 관습과 그저 몸을 치장하는 데 주력했던 과거를 향한 완전한 대반격, 즉 안티 패션anti-fashion이었다.

여태껏 패션은 여성의 몸매를 예쁘게, 눈에 띄게끔 만드는 데 온 힘을 기울여 왔다. 눈을 즐겁게 하려고 색상과 패턴이 존재했고, 검은색의 사용은 이브닝 웨어에서 금지됐었다.

그런데 느닷없이 등장한 이 소박한, 심지어는 거칠고 너덜너덜 닳은 패브릭과 밋밋한 검정, 회색 등의 무채색은 언제나 아름다움이 중시됐던 패션계에 대단한 도전이었다. 왜 일일이 재단하고 봉제해야 하는 걸까? 찢고 꼬을 수도 있는데. 왜 꼭 조화를 이루고 대칭돼야만 할까? 부조화스럽고 비대칭이더라도 더 많이 자신을 표현할 수 있는데 말이다. 이로써 마침내 패션에도 표현주의주1가 나타난 듯싶었다.

레이 카와쿠보는 1973년에 꼼 데 가르송을 설립하고, 2년 뒤 도쿄에 자신의 첫 번째 부티크를 열었다. 1980년대에 선보인 관습 타파주의와 해체주의적인 그녀의 접근법은 동시대의 패션 디자인을 앞선 것이었으며, 억압과 제한된 제재들로부터 한 걸음 나아가게 해 오늘날을 만들었다.

오른쪽: 폭풍처럼 캣워크에 등장한 해체주의. 단호하고 대담한 레이 카와쿠보의 디자인들은 충격적이고 탁월하다.

주1. 표현주의: 객관적인 사실보다 주관적인 감정과 반응을 표현하는 데 중점을 두는 예술 사조. 20세기 초 독일을 중심으로 일어나, 제1차 세계대전 뒤에는 점차 문학·음악·연극·영화 분야까지 퍼져 나갔다.

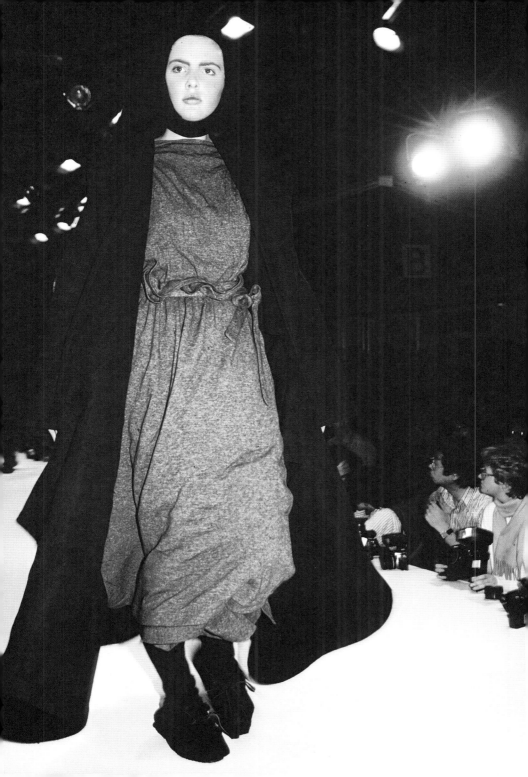

고스트 드레스
GHOST DRESS

1984년
타냐 샤른
Tanya Sarne

세상에는 잘 알려지지 않았으나, 드레스 역사에서 강한 진동을 일으켰던 중요한 순간들이 있다. 1984년 처음으로 소개된 고스트 드레스 또한 조용한 혁명을 일으킨 옷 가운데 하나였다.

패션 브랜드 고스트의 설립자인 타냐 샤른(1949~)은 정식으로 패션 디자인을 배운 적은 없지만 틈새시장을 잘 포착했다. 그녀는 당시까지만 해도 평범한 소재였던 레이온을 가열하고 염색하고 또다시 가열하면, 빈티지한 느낌의 구불구불한 크레이프 비단과 비슷해진다는 사실을 알아냈다.

고스트 드레스는 고딕과 빅토리아 시대 스타일과 결합되거나 새틴과 벨벳과 매치되면서 여러 모양과 사이즈로 계속 변형, 제작됐다. 특히, 바이어스 컷이 들어가 몸에 꼭 맞고, 가벼운 비스코스주1섬유로 제작된 고스트 드레스는 완벽하게 모던하면서도, 1930년대 의상, 1940년대 티 드레스(98쪽 참조), 고대 그리스풍 드레스와 같은 고전적인 스타일을 떠올리게 했다.

고스트 드레스는 배낭을 짊어지고도 근사해 보이는 특별한 매력 덕택에 여행광들에게 사랑받을 만큼 터프했고, 동시에 섬세했다. 깊은 보석 같은 색조의 아름다운 드레스는 절제된 디자인이지만 착용감이 좋고, 사람을 돋보이게 하는 멋도 있었다. 샤른의 고스트는 2006년 향수와 안경류를 출시하며 글로벌 브랜드로 도약했다.

이 모든 성과는 결국 비스코스 드레스에서 비롯됐다. 신비로우면서 로맨틱하고 놀랍도록 실용적인 이 고스트 드레스는 평생 동안 함께할 수 있는 옷이다.

오른쪽: 레이온 섬유의 가치가 재발견되면서, 질기고도 가벼운 고스트 드레스가 옷장에 자리 잡았다.
아래쪽: 고스트의 모델이 『햄릿』 속 오필리아의 이미지를 표현하고 있다.

주1. 비스코스: 화학물질의 반응을 통해 만든 인조 견사.

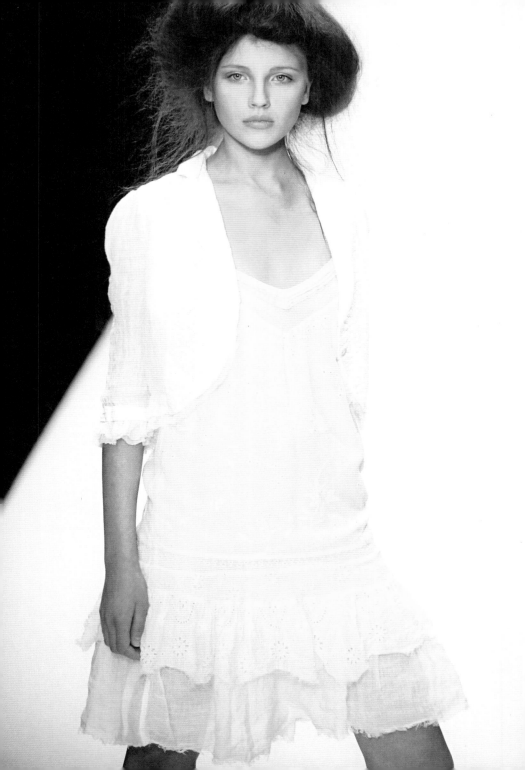

미니 크리니
MINI-CRINI

1985년
비비안 웨스트우드
Vivienne Westwood

헌팅 재킷, 야회복, 페루의 포예라주1 같은 전통 의상의 매력에 사로잡힌 펑크 패션의 여왕, 비비안 웨스트우드(1941~)는 1980년대 내내 복고적이고 에스닉한 스타일을 마음껏 받아들이고 디자인으로 표현했다. 그것은 여성들이 자신들의 몸에 대해 생각하고 응시하는 방식에 대한 웨스트우드의 도전이었다.

미니 크리니는 1980년대에 등장한 기발한 드레스로, 다양하게 입을 수 있었다. 안쪽에 고리를 끼워 넣으면 전등갓 형태의 겉옷이 되고, 안에 받쳐 입어 겉옷의 모양을 변형시킬 수도 있는 독특한 옷이다. 어떻게 입더라도, 이 드레스를 입으면 누구나 발레리나처럼 우아하고 매혹적으로 보인다.

미니 크리니와 함께, 웨스트우드는 두 가지의 전형적인 옷인 빅토리아 시대의 크리놀린주2과 투투주3를 흥미롭게 적용시켜 순수하면서도 한편으로는 탐욕적이고 섹슈얼한 드레스를 디자인했다. 웨스트우드는 여성이 진정으로 원하는 건 남성을 흉내 내는 게 아니라 여성의 강한 본성을 표현하는 것이라 믿었다.

오른쪽: 세상이 발칵 뒤집혔다! 웨스트우드의 미니 크리니는 빅토리아 시대의 크리놀린과 투투를 조화시켜 타이트한 허리와 넓은 어깨 등 삼각형 실루엣이 주를 이루던 1980년대 패션계의 흐름을 완전히 뒤바꿨다.

주1. 포예라: 남미 여성들이 입는 주름 잡힌 넓은 전통 드레스. 주로 울이나 면 소재이며 알록달록한 색상이 특징적이다. 일반적으로 흰색 바탕에 꽃 무늬나 자수가 놓여 있다.
주2. 크리놀린: 치마를 부풀리기 위해 입었던 페티코트.
주3. 투투: 발레리나가 입는 짧은 스커트

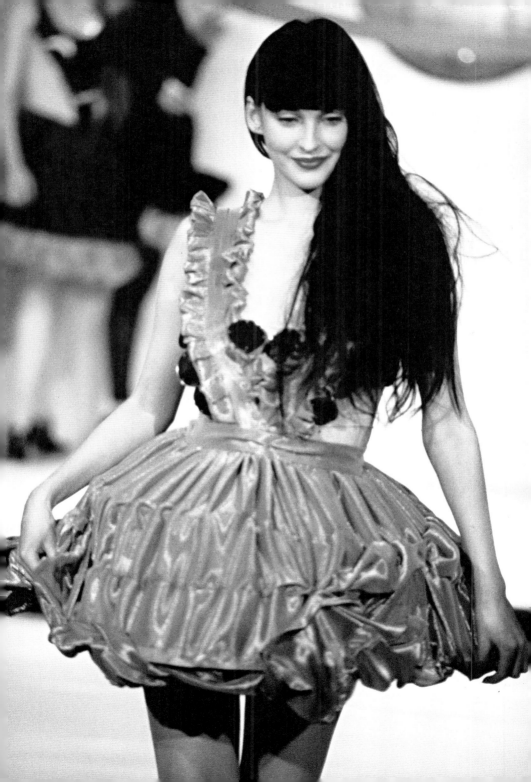

크리스틀 캐링턴의 「다이너스티」 드레스
KRYSTLE CARRINGTON'S
DYNASTY DRESS

1985년
놀란 밀러
Nolan Miller

큰 집, 큰 머리, 큰 어깨……. 1980년대에 대히트한 텔레비전 연속극 「다이너스티」는 이 모든 것들을 보여 주었다. 이 드라마는 현실과 동떨어진 저속한 내용을 다뤘으나 굉장히 중독성 있었다. 겉으로는 번드르르한 돈 많고 권력 있는 사람들 또한 실은 인간관계에 어려움을 겪는다는 사실을 아는 게 얼마나 고소한지!

할리우드 디자이너 놀란 밀러(1935~)가 「다이너스티」의 의상을 담당했는데, 에미상 의상 부분에 노미네이트되기도 했다. 드라마 속 의상은 「다이너스티」가 국제적인 패션 교본으로 등극하는 데 일조했다. 펜슬 스커트와 어깨에 패드가 들어간 옷은 연속극에서 돈과 섹스에 대한 주도권을 쟁취하려는 크리스틀과 알렉시스라는 두 여성에게 완벽하게 어울렸다. 이 드레스는 회의장에서도, 침실에서도 입는 다용도의 전투복이었다.

밀러는 이 같은 성공을 기반으로, 어디서든 입을 수 있는 화려하고 통속적인 「다이너스티」 스타일을 응용한 기성복을 디자인하기 시작했다. 이제 사무실이든 결혼 피로연이든 어디서나 여성의 권위를 보여 주고 싶어하는 여성이라면 누구나 어울리는 맞춤 무기를 장착할 수 있었다. 시간이 흐르고 유행도 바뀌었지만 여전히 현란한 디자인 탓에 놀란 밀러의 의상은 공개적으로 조롱받고 비판거리가 되기도 했다. 그러나 색다른 매력을 좋아하는 고객들에게는 꾸준히 판매되고 있다. 도나텔라 베르사체(92쪽 참조)의 디자인들이 그렇듯이.

오른쪽: 값비싼 양복을 입은 블레이크 캐링턴은 현명하게 뒤로 물러나 있다. 반면 어깨가 강조된 드레스를 입은 왼쪽의 알렉시스(조안 콜린 분)와 오른쪽의 크리스틀 캐링턴(린다 이반 분)은 전투 준비를 하려는 듯 전면에 나섰다.

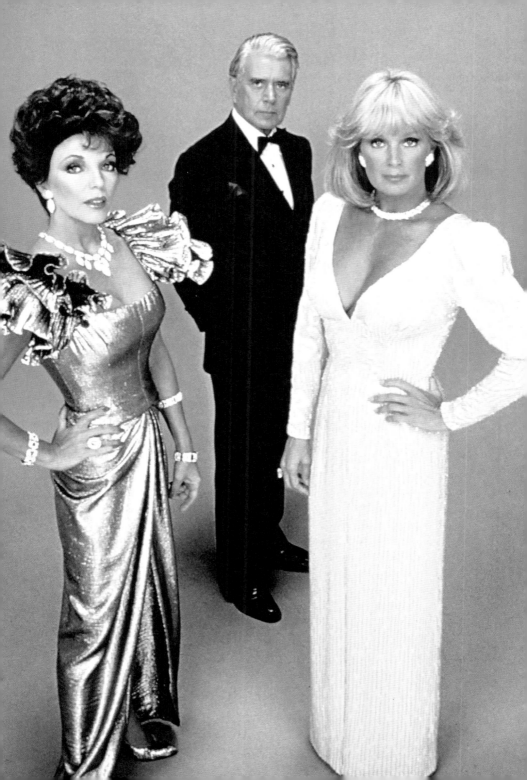

쉐어의 오스카 시상식 드레스
CHER'S OSCARS DRESS

년

밥 매키
Bob Mackie

로맨틱 코미디 「문스트럭Moonstruck」(1987)에 출연했던 쉐어는 1988년 오스카 시상식에서 여우주연상을 받으러 무대에 올랐다. 영화의 사랑스럽고 순수한 주제곡인 「그게 사랑이야That's Amore」와 어울리지 않게, 속살이 훤히 드러나는 드레스를 입고 등장한 여배우를 보고 할리우드는 경악했다.

할리우드 디자이너 밥 매키(1940~)가 제작한 술 장식이 달려 있고 여성스러우면서 도발적인 시스루 비즈 드레스는 계산된 의상이었다. 이 드레스를 입은 쉐어는 의도대로 사람들의 이목을 확실히 끌었다. 게다가 놀랍게도 이 과감하게 몸에 착 달라붙는 밥 매키의 드레스는 영화에서 숙녀로 분했던 쉐어가 아닌, 육감적인 몸매를 자랑하는 성숙한 실제의 쉐어에게 훨씬 잘 어울렸다.

오스카 시상식 이전에 입었던 '술탄의 시퀸스sultan of sequins' 드레스 또한 쉐어만을 위해 제작된 의상이었다. 2년 전 오스카 시상식에서 그녀가 입은 드레스도 주목할 만하다. 허리에 번쩍거리는 장식이 달린 꽉 끼는 바지를 입고, 무릎 위로 올라오는 니부츠를 신고, 과장된 모자를 쓰고 나타난 그녀는 장난스럽게 말했다.

"여러분들이 보고 계시듯, 저는 '진지한 여배우들이 옷 입는 법'이라는 아카데미 책자를 받았답니다."

오른쪽: 집시일까, 방랑자일까, 아니면 쇼걸? 1988년 오스카 시상식에서 쉐어는 밥 매키가 디자인한 속이 다 비치는 드레스를 입었다.

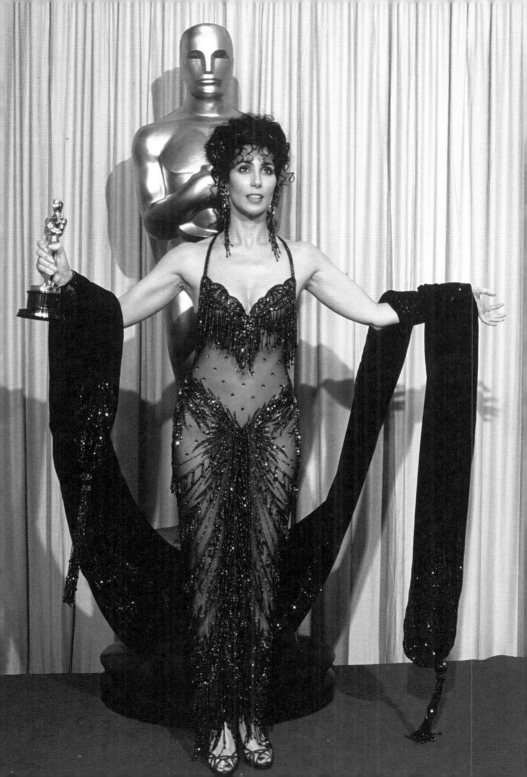

밴디지 드레스
'BENDER', OR 'BANDAGE', DRESS

1989년
에르베 레제
Hervé Léger

코르셋을 제작하는 기술은 이집트학學을 만나 밴디지(붕대) 드레스를 탄생시켰다. 밀착의 왕king of cling으로 불리는 에르베 레제(1957~)는 지나치게 부푼 머리, 큰 어깨 패드와 커다란 퍼프 볼 드레스 같은 1980년대 스타일을 버렸다. 그리고 여성의 몸에 고대 그리스 신화 속의 이상적인 몸을 글자 그대로 '본떠' 관능적이고도 모래시계처럼 잘빠진 실루엣을 패션으로 구현하려고 했다. 라이크라와 스판덱스가 넉넉하게 섞인 원단은 피부에 밀착되었기 때문에 밴디지 드레스는 마치 아무것도 입지 않은 듯이 깔끔하게 완성될 수 있었다.

겉옷과 속옷의 중간 형태에 대한 아이디어는 에르베가 직물 공장에서 못 쓰는 원단 쪼가리들을 주워 와 어떻게 사용할지 곰곰이 생각하는 과정에서 나왔다. 그는 얇은 고무줄 원단의 길고 가느다란 조각들을 평행으로 봉제하고 군데군데 붕대를 배치해 엉덩이와 가슴 등의 굴곡 있는 부분이 더 강조되도록 했다. 그 결과, 밴디지 드레스는 에르베를 대표하는 옷이 되었고, 여러 유명인사와 스타들이 자랑스럽게 입곤 했다.

밴디지 드레스는 여성의 몸을 변형시키고 여성성을 과장하며 섹시함을 과시한다는 비난을 받기도 했다. 그러나 한편에서는 여성 신체의 금기와 도전에 맞서는 여성상을 응원하는 옷으로 풀이하기도 했다. 에르베 디자인의 힘과 매력은 2007~8년 캣워크에 밴디지 드레스가 되돌아오면서 증명됐다.

오른쪽과 아래: 에르베 레제의 몸을 압박하는 디자인은 논쟁과 비판을 불러일으켰으나, 2007년과 2008년 캣워크에 다시 등장했다.

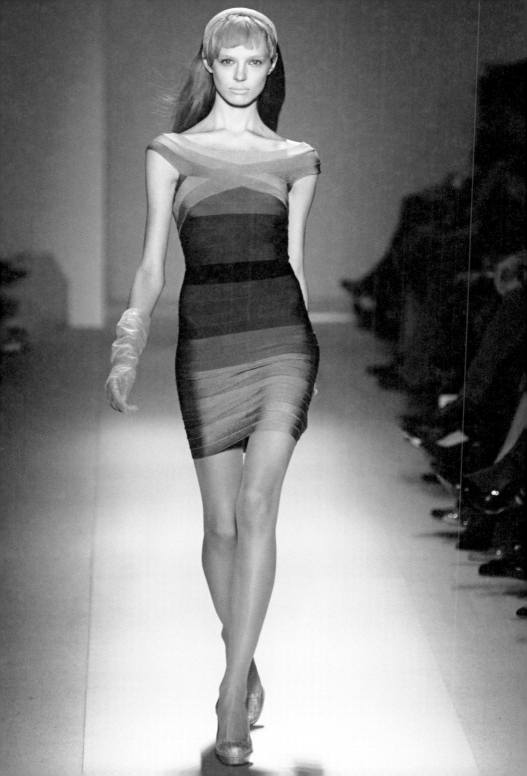

시프트 드레스
SHIFT DRESS

1990년
캘빈 클라인
Calvin Klein

심플한 옷은 오히려 디자인 기술을 깊이 이해해야 만들 수 있다. 심플함을 완성하기 위해서는 드레스 커팅이 훌륭해야 하고 구조를 보완할 원료가 섞인 패브릭을 사용해야 한다. 이렇게 해야 사람이 옷을 입었을 때 보기 흉하게 어느 부분이 튀어나오거나 구김이 생기지 않아 깔끔하다.

미국의 디자이너 캘빈 클라인(1942~)과 그의 이름을 단 브랜드는 빠르게 인지도를 높여 갔고, 클라인은 깨끗하고 클래식한 디자인을 선보이며 재능 있는 디자이너로 인정받았다. 클라인의 천재성은 1990년대부터 디자인했던 끈 없는 짧은 길이의 시프트 드레스에서 찾아 볼 수 있다.

러플과 플리츠로 넘쳐났던 패션계에 단아하고 세련된 시프트 드레스는 반향을 불러일으켰다. 클라인의 캣워크에서 화장기 없는 모델들은 자신감 있고 편하게 옷을 입을 수 있는 법을 보여 주었다. 순전히 장식뿐이었던 화려함의 극치는 사라졌다. 그리고 시프트 드레스는 다양한 형태로 변형돼, 수 년간 파티를 즐기는 사람들에게 유니폼처럼 여겨질 정도로 인기를 끌었다.

화려하고 풍요롭던 1980년대에서 '적을수록 낫다(Less is more)'를 강조하는 1990년대로 시대가 바뀌었다. 이제 일할 때나 놀 때나 강조되는 드레스 코드는 '편안함'이었고, 이와 잘 어울리는 시프트 드레스는 시종일관 차분하면서도 절제된 모습이었다. 심지어 다가오는 새천년에 대한 불안이 일기 시작하는 와중에도 마찬가지였다.

오른쪽: 캘빈 클라인의 심플하고 클래식한 시프트 드레스. 새 시대를 여는 파워 드레싱이었을까?

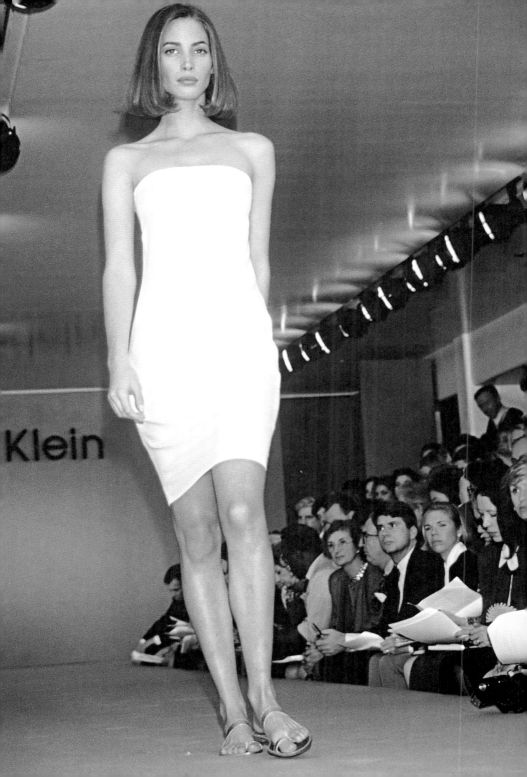

베리드 드레스
BURIED DRESS

1993년
후세인 살라얀
Hussein Chalayan

1993년, 센트럴 세인트 마틴주1의 졸업 작품 전시회에서 터키 키프로스 섬 출신의 후세인 살라얀(1970~)은 패션 산업, 더 정확히는 상업적으로 편향된 가치에 정면으로 맞섰다. '탄젠트가 흘러가다(The Tangent Flows)'라는 다소 애매한 제목이 붙은 그의 컬렉션에는 예전에 뜰에 묻어 뒀다가 부패된 다음 꺼낸 의상들이 등장했다. 살라얀의 작품들은 예쁜 것과는 거리가 멀었지만, 뜻밖에도 센세이션을 일으켰고 런던의 고급 부티크인 브라운Browns에서 그의 의상을 몽땅 구입했다.

　살라얀의 컬렉션은 패션과 미술 사이의 경계를 시험했고, 디자인과 디자이너의 역할에 대해서도 예리한 질문을 던졌다. 경제적인 면, 공정상의 문제에 정면으로 부딪히는 상황에서도 드레스가 아이디어의 표현으로서의 의미를 다른 것보다 우선시할 수 있을까? 디자이너는 전통적인 소재나 기술에 제한받아야 할까? 그렇지 않다면 남성과 여성 의류에 대한 규칙을 섞어 디자인함으로써 그 경계를 초월할 수 있을까?

　살라얀은 자신이 패션 디자이너라고만 규정되는 것을 달가워하지 않았다. 그는 패션 그 자체에 중점을 두기보다는, 세상을 둘러싸고 있는 물질적 환경뿐만 아니라 사회적·문화적 맥락이 어떻게 인체에 영향을 미치는지에 온 관심을 쏟았다. 이것은 수 년간 살라얀이 끊임없이 도전한 화두이다. 이와 같은 그의 결단력, 열정, 지적知的 강직함은 '새천년에 가장 아름다운 디자인' 가운데 하나라는 뜻깊은 결실을 낳았다.

오른쪽: 후세인 살라얀은 1993년 센트럴 세인트 마틴의 예술 디자인학과 졸업 작품 전시회에서 탁월한 실력을 자랑했다. 그는 베리드 드레스와 함께 패션에 해체주의라는 새바람을 일으킨 선구자가 됐다.

주1. 센트럴 세인트 마틴: 1854년에 설립된 런던 예술대학 소속 디자인 학교. 유럽의 클래식함과 창의성의 조화를 중요시하는 교육을 실천하는 것으로 유명하며, 미국의 파슨스, 벨기에의 앤트워프 왕립 예술 학교와 함께 세계 3대 패션 학교로 꼽힌다.

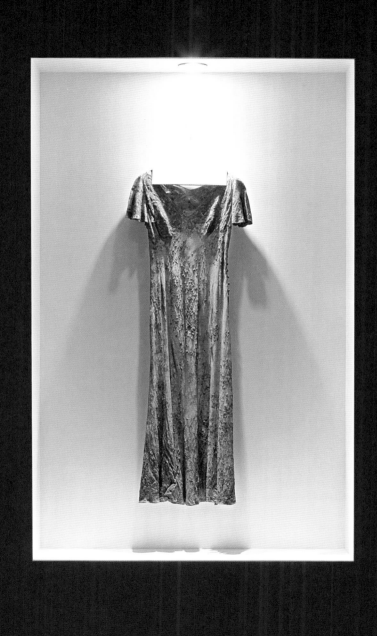

플리츠 플리즈 드레스
PLEATS PLEASE DRESS

패션 테크닉에 창의적으로 접근하는 것으로 유명한 일본의 아방가르드 디자이너 이세이 미야케(1938~). 그는 끊임없이 새로운 시각 표현 양식을 추구하며 전통 디자인/제조 공정과 겨뤄 왔다. 미야케의 놀라운 발명 중 가장 잘 알려진 것은 역시 '플리츠', 즉 '주름'이다. 1993년에 처음 소개된 그의 주름 의상은 여태껏 이세이 미야케 브랜드의 플리츠 플리즈 라인에서 팔리고 있다.

플리츠 플리즈 드레스가 제작되는 과정은 다음과 같다. 고품질의 폴리에스터 조각들을 잘라 재봉하는데, 이때 최종적으로 완성될 드레스의 세 배 크기로 옷감이 생산된다. 각각의 큰 옷감들을 종이 사이에 끼우고 기계에 넣어 열을 가열하는 수작업을 거치면, 정확한 크기로 줄어들면서 가로, 세로, 지그재그형 플리츠가 나온다. 그 결과, 몸을 따라 움직이고 흐르는 듯한 건축적이고 유기적인 드레스가 완성된다. 이와 같은 텍스처와 형태뿐 아니라, 정열적인 색깔 또한 감각적인 미야케 디자인에 한몫한다.

플리츠 플리즈 드레스는 그 모양과는 대조적으로 옷을 입었을 때와 손질할 때 굉장히 실용적이다.(옷의 내구성은 언제나 미야케의 관심 요소 중 하나다.) 돌돌 말아서 슈트케이스에 넣거나 세탁기에서 꺼낼 때에도 절대 구겨지지 않으며 다림질할 필요가 없는 미야케의 드레스. 우아하게 몸에 착 감기는 복잡하고 풍성한 형태 또한 절대 변하지 않는다.

오른쪽과 아래: 플리츠 플리즈 드레스의 주름은 구조적인 탄성 덕분에 보디라인을 분명히 드러내면서도 움직임에 따라 볼륨 있는 형태를 만든다.

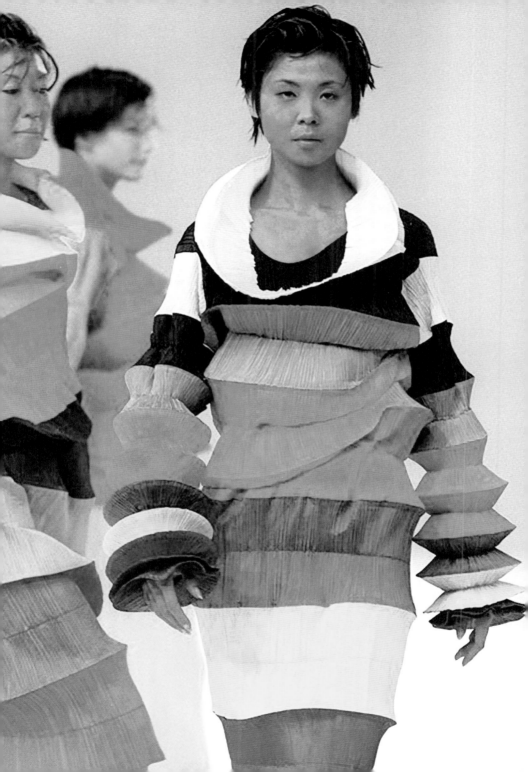

블랙 플리츠 시폰 드레스
BLACK PLEATED CHIFFON DRESS

1994년
크리스티나 스탐볼리안
Christina Stambolian

1994년 런던 서펀타인 갤러리에서 「베니티 페어」 잡지사 주최로 디너 파티가 열렸는데, 당시 다이애나 왕세자비가 입었던 블랙 플리츠 시폰 드레스는 엄청난 파장을 일으켰다. 이것은 보통 보아 오던 파파라치 사진 이상의 충격이었다. 바로 그날 밤, 영국 왕위 상속인인 찰스 왕세자가 텔레비전 인터뷰에서 예기치 못하게 공식적으로 불륜을 인정했기 때문이다. 그 솔직한 고백 방송으로 찰스는 대중에게서 동정을 기대했지만, 오히려 그는 다이애나의 그늘에 가려지고 말았다. 같은 시각, 눈길을 끄는 오프 숄더 드레스를 입고 마놀로 블라닉Manolo Blahnik주1의 힐을 신은 다이애나는 파티장에 도착해 갤러리 문을 밀고 힘차게 걸어 들어갔다. 당당하고 의연한 태도로.

　일련의 사건 뒤, 재빠르게 '복수의 드레스Revenge Dress'라는 별칭이 붙은 이 드레스는 잘 알려지지 않은 그리스 출신의 크리스티나 스탐볼리안이 디자인했다. 그간 대중에게 노출돼 왔던 왕세자비의 평소 옷보다 좀 더 짧고 섹시한 이 드레스는 '나는 상처받기 쉬운 여자이다. 하지만 역경을 극복해 나가겠다'는 두 가지 제스처가 숨어 있었다. 다음 날, "용감한 다이애나, 찰스와 그의 진심 어린 고백을 몽땅 뭉개다"라는 제목이 붙은 다이애나의 사진이 타블로이드판 일면을 장식했다. 결국 누가 더 매스컴의 주목을 받느냐 하는 싸움에서 다이애나는 승리를 거뒀다.

　영향력을 발휘하는 옷 입는 방법에 대한 아이디어는 거의 새로운 게 없다. 그러나 이 유명인사의 의상은 적절한 사람이 적절한 때에 입는 적절한 옷의 효과를 증명했다.

오른쪽: '복수의 드레스'의 우아한 스케치. 몸을 감싸는 실루엣과 주름 잡힌 스커트가 특징이다. 아래: 세상을 떠들썩하게 한 드레스를 입고 서펀타인 갤러리 밖 하이드 공원에 서 있는 다이애나 왕세자비.

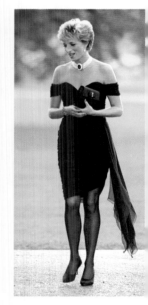

주1. 마놀로 블라닉: 영국 출신의 구두 디자이너 마놀로 블라닉이 본인의 이름을 붙인 구두 브랜드. '높고, 섹시하고, 우아한'이란 콘셉트로 만든 하이힐들은 특히 여성들의 인기를 끌고 있다.

안전핀 드레스
SAFETY-PIN DRESS

1994년
지아니 베르사체
Gianni Versace

이 드레스는 엘리자베스 헐리Elizabeth Hurley라는 한 사람의 인생을 바꾸어 놓았다.주1 비록 보잘것없어 보이고 유행도 짧은 옷 한 벌에 불과하지만, 패션의 힘을 증명할 만한 드레스로 이보다 좋은 예가 또 있을까? 카메라 플래시만큼 짧고도 강렬한 찰나에, 이 드레스는 환하게 빛을 발하며 방송을 타고 전 세계로 전해졌다. 바로 V넥 라인이 깊이 파여 있고 커다란 금장 안전핀이 달린 '안전핀 드레스'였다.

　　지아니 베르사체(1946~97)는 펑크, 초기 비비안 웨스트우드의 스타일, 고전 영화배우의 화려함에서 영감을 받아 1990년대의 기념비가 된 '시대의 드레스'를 창조했다. 그 후 엉덩이에 손을 얹고 입술을 내밀고선 본인을 광고하고 다니기에 바쁜 패션 리더들과 추종자들이 등장하면서, 이 드레스는 천 번도 넘게 레드 카펫에서 빛날 수 있었다.

　　또한 안전핀 드레스는 시크한 셀러브리티가 포스트모던 시대의 포르노 스타와 같은 색다른 매력을 드러내게 한 최초의 드레스다. 정돈되지 않은 눈썹에 풀어헤친 머리, 거의 벗겨져 내릴 듯한 드레스……. 우리는 엘리자베스 헐리가 그런 것 따위는 전혀 신경 쓰지 않으며 될 대로 되라는 식이라는 걸 알 수 있다. 당시의 세상이 그러했듯이.

오른쪽: "나를 봐 주세요!" 지아니 베르사체는 레드 카펫 위의 여배우들에게 활기를 불어넣었고, 셀러브리티 계보에 베이싱스토크 출신의 한 소녀를 올려 주었다. 그리고 소녀와 함께 온 사람은……. 어머, 그 뒤에 영화배우 휴 그랜트 아닌가?

주1. 엘리자베스 헐리는 대학을 졸업한 뒤 1987년 「아리아」라는 영화로 배우 인생을 시작했다. 같은 해, 「로윙 윈드」에 출연하며 주연을 맡은 신인 휴 그랜트를 만나 운명적인 사랑에 빠진다. 이후 수 년간 그녀는 헐리우드로 가 오디션을 보는 등 영화계로 진출하려고 애썼으나 단역을 전전했고, 1994년 연인인 휴 그랜트가 출연한 「네 번의 결혼식과 한 번의 장례식」의 시사회에서 과감한 안전핀 드레스로 스포트라이트를 받아 뒤늦게 배우와 모델로 활동하게 됐다.

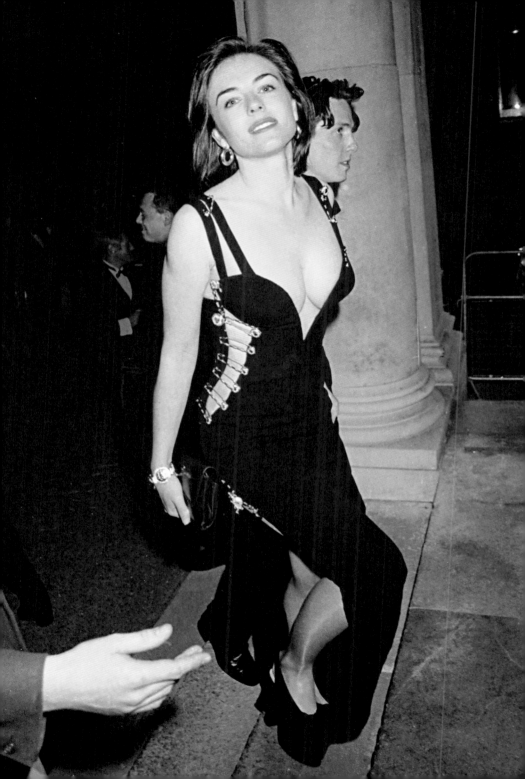

머메이드 드레스
MERMAID DRESS

1997년
줄리안 맥도날드
Julien Macdonald

쿨 브리태니아Cool Britannia주1 캠페인이 정말로 '쿨'하게 받아들여지던, 1990년대 후반이었다. 디자이너 줄리안 맥도날드(1971~)는 잇달아 멋진 의상들을 내놓으며 영국 문화계의 창의적인 리더로 분명히 자리매김했다. 새 노동법의 출범, 활기찬 경제와 팝 문화의 붐으로 기운차고 낙관적인 사회 분위기가 감돌았고, 맥도날드 드레스의 반짝거리는 매력에도 이런 느낌이 완벽하게 반영됐다. 당시는 누구나 자신감 있게 꾸미고 다니기에 아주 좋은 시절이었다.

1997년 맥도날드는 영향력 있는 잡지 에디터이자 스타일 아이콘인 이사벨라 블로우Isabella Blow주2에게 영감을 받아 디자인한 머메이드 컬렉션으로 독자적인 라벨을 론칭했다. 반짝이는 천과 매우 깔끔한 재단은 맥도날드 의상의 특징이었다.

빛나고, 눈부시고, 시크한, 인어처럼 보디라인을 따라 피트되는 머메이드 드레스는 얌전하기보다는 다소 재미있다. 머메이드 드레스는 당신이 매력 있는 사람이 되고플 때 간절히 바라게 될 모든 걸 갖고 있다.

오른쪽: 줄리안 맥도날드의 머메이드 드레스는 1990년대 후반에 펼쳐진 쿨 브리태니아라는 낙관주의를 떠올리게 한다.

주1. 쿨 브리태니아: 1997년 토니 블레어 총리가 주도한 '새롭고 멋진 영국'을 재건하자는 캠페인이다. 이에 따라 디자인·영화·광고 등 이른바 창조 산업이 집중 육성돼 영국은 콘텐츠 강국으로 부상하게 됐다.
주2. 이사벨라 블로우: 유명 스타일리스트이자 패션 피플. 생전에 수많은 신인 디자이너를 발굴하고 후원했다.

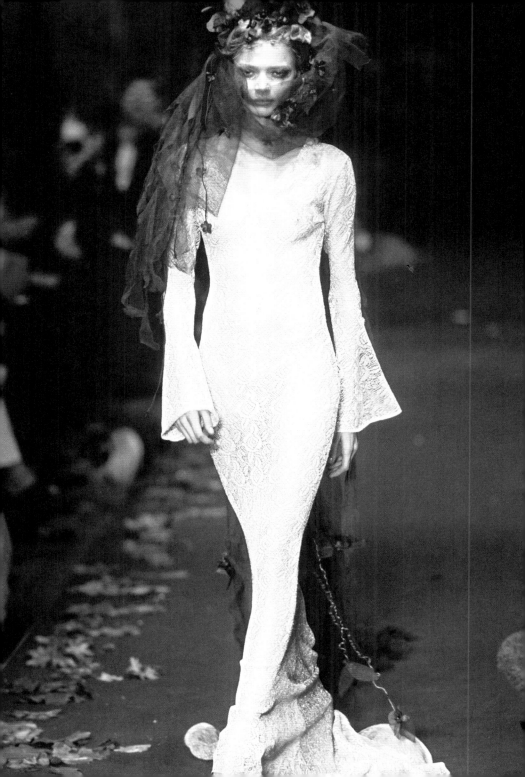

일렉트릭 엔젤 컬렉션 드레스
ELECTRIC ANGELS COLLECTION DRESS

1997년

매튜 윌리엄슨
Matthew Williamson

매튜 윌리엄슨(1971~)은 현대 영국 패션 산업에서 멋지게 성공을 거둔 주인공이다. 1994년에 센트럴 세인트 마틴을 졸업한 그는 영국 패션 브랜드인 몬순Monsoon에서 2년 동안 액세서리를 디자인했다. 그리고 1997년에는 비즈니스 파트너인 조셉 벨로사Joseph Velosa와 자신의 브랜드를 론칭하기에 이르렀다. 이로부터 정확히 10년이 지나, 런던 중심가에 매장을 냈고, 마돈나, 시에나 밀러, 기네스 펠트로 등의 셀러브리티가 그의 옷을 입었다. 2005년, 윌리엄슨은 에밀리오 푸치Emilio Pucci주1의 크리에이티브 디렉터로 임명됐다.

윌리엄슨은 매력적이고 영향력 있는 A급 유명인들에게 인기가 있었다. 심지어 런던 패션 위크에서 열린 그의 데뷔 패션쇼 '일렉트릭 엔젤'에서도, 헬레나 크리스텐슨, 제이드 재거, 다이안 크루저, 케이트 모스 같은 스타들이 그를 위해 기꺼이 모델로 서 주었다. 강렬한 색깔, 세련된 구슬 장식, 자수에 대한 디자이너의 특별한 사랑이 묻어나는 11개의 디자인이 무대 위에 올랐는데, 작은 쇼 케이스였음에도 언론의 스포트라이트를 받았다.

오른쪽 사진 속의 모델 케이트 모스처럼 심플하고 여성스러우면서도 강렬한 색상의 옷은 컬렉션의 주요한 이미지였다. 이제 '시크하다는 것'은 편안하고 격식을 차리지 않은 듯한 차림을 의미하게 되었고, 짧고 귀여운 느낌의 프티 카디건은 다시 유행 아이템이 됐다. 장난스럽게 조화를 이룬 강렬한 색상들은 새롭고 매력적이면서도 간편한 스타일을 원하는 여성의 욕구를 그대로 표현하면서 신선한 변화의 바람을 일으켰다.

오른쪽: 편안한 스타일과 카디건을 여성의 필수품으로 만든 매튜 윌리엄슨. 그가 만든 강렬한 색상의 캐주얼하면서도 멋진 드레스를 입은 케이트 모스가 워킹을 하고 있다.

주1. 에밀리오 푸치: 이탈리아의 고급 패션 브랜드. 화려하면서 고급스러운 프린트 의상을 주로 선보인다.

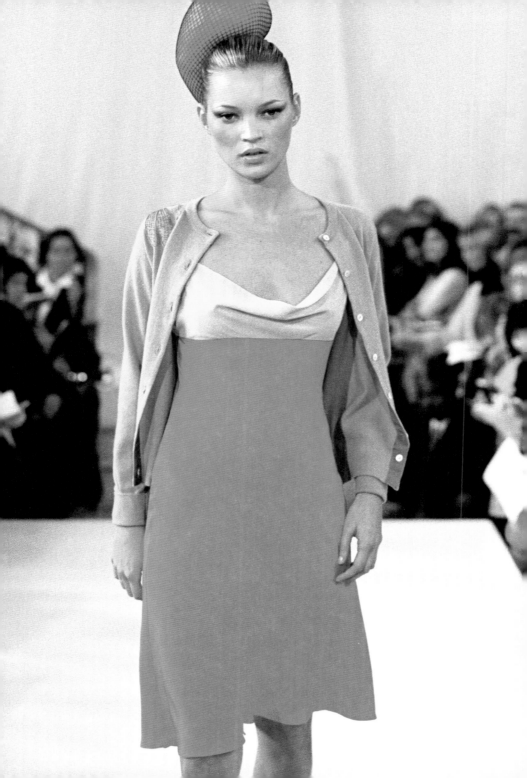

그린 실크 뱀부 프린트 드레스
GREEN SILK BAMBOO-PRINT DRESS

2000년
베르사체의
도나텔라 베르사체
Donatella Versace
for Versace

길고 하늘하늘한 이 드레스는 앞쪽을 오로지 보석 여밈으로만 처리해 편안히 흘러내리고 몸을 많이 드러내는데, 패션 아이콘으로 꼽히는 다이앤 본 퍼스텐버그 랩 드레스(54쪽 참조)의 '노출' 버전쯤 된다. 디자이너이면서 베르사체 그룹의 부회장인 도나텔라 베르사체(1951~)의 이 섹시한 드레스는 미국 여배우 앰버 바레타가 패션쇼 무대에서 처음 입었고, 그 후 영국 가수 게리 할리웰과 미국 가수 겸 배우 제니퍼 로페즈 등의 여러 유명인들이 선보여, 2002년도에는 사진이 가장 많이 찍힌 '그해의 드레스'가 됐다.

천연의 색상, 자연에서 영향을 받은 이미지, 몸을 옥죄지 않는 형식은 1990년대 트렌드의 절정을 보여 주는 디자인이었다. 이 드레스는 다가오는 새천년에 대한 불확실성과 염려 때문에 가장 기본적인 것을 살펴 근본으로 돌아가자고 주장하는 사람들의 욕구에 깊이 다가섰다.

그린 실크 뱀부(대나무) 프린트 드레스의 등장은 19세기 말에 펼쳐졌던 미술공예운동주1과 유사한 점이 있다. 풍부한 색감, 복잡한 플로럴 패턴, 로맨틱함이 더해진 옛것에 대한 향수는 19세기 말처럼 크나큰 변화에 직면해 있던 사회의 긴장감을 풀어 주는 역할을 했다.

오른쪽: 20세기로 접어들면서 리버티Liberty 프린트주2가 새천년에 대한 불안한 분위기를 잠재우는 동안, 그린 실크 뱀부 드레스는 섹시하면서도 모던한 분위기를 한껏 자아냈다.

주1. 미술공예운동: 산업혁명의 영향으로 여러 물품이 대량생산되자, 19세기 말 영국에서 이에 반발해 미술 분야를 중심으로 수공업 특유의 아름다움을 회복하자는 운동이 일어났다.
주2. 리버티 프린트: 원래 영국의 리버티 사에서 처음 개발했던 꽃무늬 면직물이나 실크를 가리켰으나, 지금은 여성스럽고 귀여운 느낌의 일반적인 꽃무늬 직물을 일컫는다.

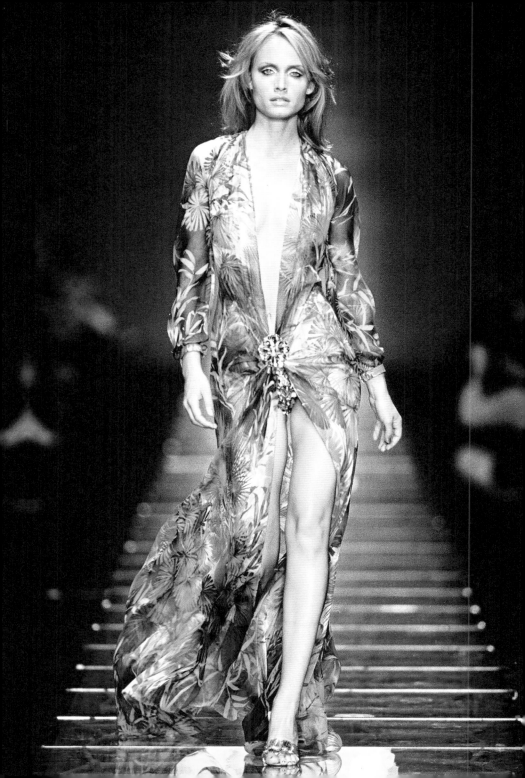

사무라이 드레스
SAMURAI DRESS

2001년
알렉산더 맥퀸
Alexander McQueen

런던에서 태어난 알렉산더 맥퀸(1969~2010)은 고급 전통 신사복 가게가
즐비한 새빌 거리에서 가위질부터 재단, 마무리 손질까지 철저하게
훈련받으며 경력을 쌓아 가기 시작했다. 남성복에서 여성복으로 분야를 옮긴
맥퀸은 초기에는 코지 타츠노Koji Tatsuno주1와 로미오 질리Romeo Gigli주2에서
근무했고, 1994년 센트럴 세인트 마틴에서 석사 과정을 밟기 위해 런던으로
돌아왔다.

몇 년 뒤 그가 선보인 창의적인 졸업 컬렉션은 패션 언론의 집중적인
스포트라이트를 받았고, 유명 스타일리스트인 이사벨라 블로우는 그의
작품을 통째로 구입했다. 맥퀸은 '악동' 이미지가 있었는데도, 1996년부터
2001년까지 파리의 고급 클래식 패션 브랜드 지방시에서 수석 디자이너로
일했다.

강렬하면서도 모순적인 것들이 공존하는 그의 여정은 성숙하고
포스트모던적인 대작으로 결실을 맺었다. 2001년부터 선보인 화려하고
에로틱하며 열정적인 사무라이 드레스가 그것이다. 세련된 재단과 당돌한
관능미가 어우러진 사무라이 드레스는 전통주의와 인습 타파주의의 충돌을
조화시켰다. 비비안 웨스트우드(70쪽 참조)가 그랬듯이. 모순적이지만
매혹적인 디자인으로 그는 영국의 새로운 패션 대교주의 지위에 올랐다.

오른쪽: 사무라이 드레스에는
전통주의와 인습 타파주의를
조화시킨 알렉산더 맥퀸의
비범함이 담겨 있다.

주1. 코지 타츠노: 오래된 기모노로 만든 셔츠로 주목을 받은 남성복 디자이너. 1987년에
자신의 브랜드를 론칭했다.
주2. 로미오 질리: 이탈리아에서 태어나 1979년에 뉴욕에 정착해 패션 디자인을 배웠다.
1990년에 남성과 여성 의류뿐 아니라 액세서리 라인까지 론칭했다.

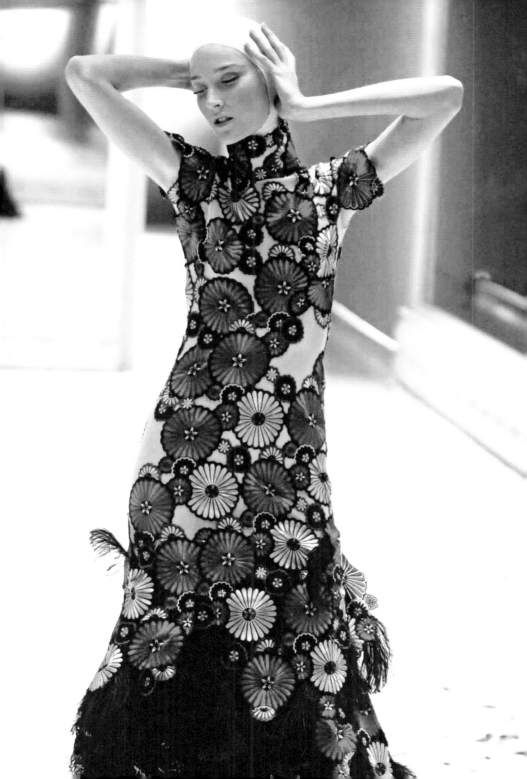

줄리아 로버츠의 오스카 시상식 드레스
JULIA ROBERTS'S OSCARS DRESS

2001년
발렌티노
Valentino

2001년 제73회 아카데미 시상식에서 여우주연상을 받은 줄리아 로버츠는 발렌티노가 1982년에 디자인한 빈티지 드레스를 입었다. 발렌티노(1932~)는 1960년 초에 명성을 얻기 시작한 이탈리아 일류 디자이너다. 로버츠가 입은 드레스는 검은색과 흰색을 전면에 내세워 장엄한 분위기였고, 할리우드 황금시대주1의 화려함과 활기를 떠올리게 했다. 여느 때처럼 그녀가 레드 카펫을 밟는 순간, 세상은 마치 20여 년 전으로 되돌아간 듯했다.

피팅 룸에서부터 눈에 띄었던 빈티지 드레스는 결국 센세이션을 일으켰다. 입는 사람을 특별하게 만드는 이 독특하고도 참신한 드레스는 미처 발견하지 못했던 보물과도 같았다. 영화 「에린 브로코비치」(2000)의 스타인 로버츠는 가장 트렌디한 새 아이템을 선보여야 한다는 할리우드의 관습을 깨고, 새것이건 헌것이건 간에 독창적이고 개성적이며 사람과 의상이 잘 어울리는 게 가장 중요하다는 사실을 증명했다.

줄리아 로버츠의 드레스를 계기로 빈티지 의상을 입는 것은 가치 있고 안목 있고 시크한 패션이 됐다. 빈티지를 고르고 선택하는 것은 늘 새로움에만 목말라하는 패션 피플에게 그 같은 행위에 반대하면서 본질적인 것이 무엇인지 알려 주는 제스처였다.

오른쪽: 2001년 오스카에서 줄리아 로버츠가 선택한 빈티지 드레스는 훌륭했다. 이후 다른 스타들까지도 자신의 옷장을 뒤져 보기 시작했다.

주1. 할리우드 황금시대: 1920년대 후반부터 1950년대 후반까지 수천 편의 영화가 할리우드 스튜디오에서 제작되고, 관객에서 사랑받던 시기.

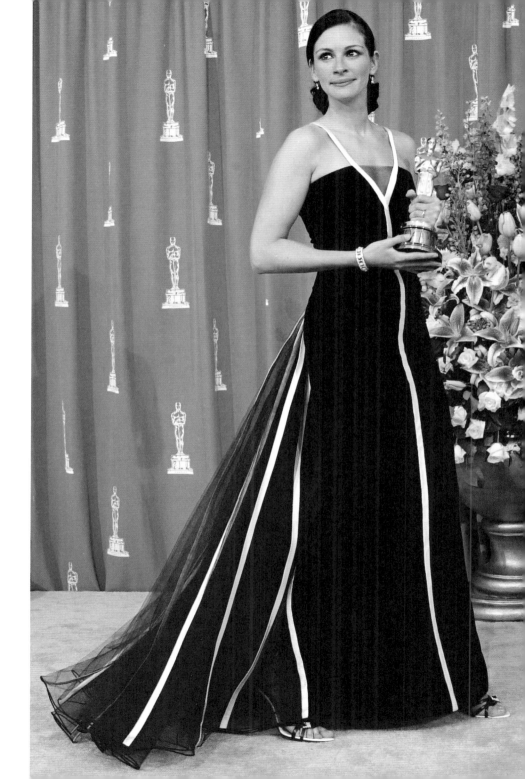

플로럴 프린트 티 드레스
FLORAL-PRINT TEA DRESS

1970년대 초 이래로, 폴 스미스(1946~)는 패턴에 변화를 준 양복을 디자인해 전통적인 남성 스타일링에 혁신을 몰고 왔다. 그는 전 세계에 영국 스타일이 무엇인지를 다시금 정의하고 정립하도록 했다.

그런데 고급 원단의 재미있는 배치, 세련된 재단, 대담무쌍한 색상이 여성 고객에게도 인기를 얻자, 스미스는 1993년에 여성복 컬렉션을 론칭하기로 결정했다. 이때 한 번 더 전통이 되돌아오고 음미되고 새롭게 해석됐다.

티 드레스는 전통적인 영국다움의 전형을 상기시킨다. 격식 있고 여성스러운 이 옷은 여름철 결혼식이나 가든 파티부터 동네 호프집의 가벼운 술자리까지 여러 경우에 편하게 입을 수 있다. 다양하게 활용될 수 있는 장점 덕분에, 얇고 가벼운 플로럴 프린트 티 드레스는 유행에 민감한 세대의 취향에 영향을 받지 않았다. 이렇듯 스미스는 티 드레스라는 패션 노병을 시대에 구애받지 않는 영국 클래식으로 정의 내렸다. 게다가 신세대들에게도 지지를 받기 위해 시그니처 패브릭으로 드레스를 제작하고 밑단과 허리선을 손질해 내놓기도 했다.

오른쪽과 아래: 폴 스미스는 영국다움을 향수 어린 느낌으로, 약간 유별나게 재해석했다. 그의 옷들은 비타 색빌 웨스트와 존 베처먼 같은 옛 문학가가 활동하고, 가든 파티와 크로켓 경기가 열리던 옛 시대를 회상케 한다.

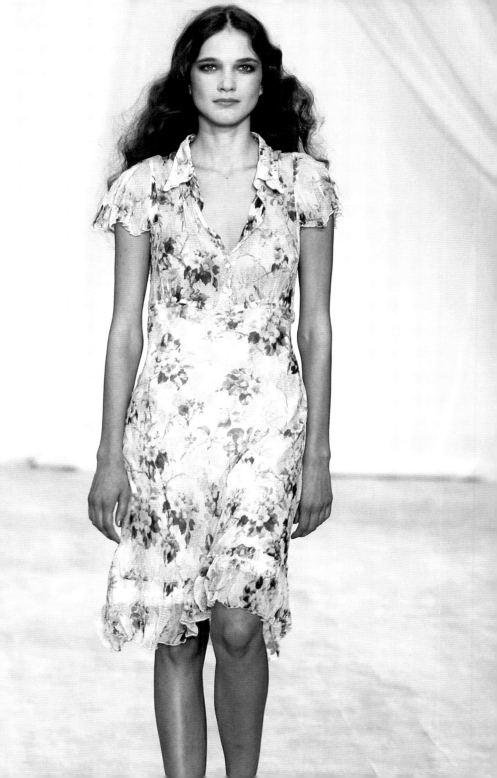

킹피셔 블루 실크 파유 벌룬 드레스
KINGFISHER-BLUE SILK FAILLE BALLOON DRESS

프랑스 디자이너 잔느 랑방Jeanne Lanvin(1867~1946)이 시작한 파리의 쿠튀르 하우스 랑방은 1920~30년대에 복잡한 비즈와 리본 장식이 달린 드레스로 유명세를 탔다. 이후 오랜 시간 침체기를 겪었지만, 최근 몇 년 전부터는 이스라엘 출신 디자이너 알베르 엘바즈(1961~) 덕택에 창의적인 스타일을 선보이면서 상업적으로도 성공을 거두고 있다. 온화하고 그리움이 담긴 그의 디자인은 랑방의 전통을 실크 파유주1 벌룬 드레스처럼 모던한 디테일과 현대적인 스타일링으로 새롭게 부흥시켰다.

보드라운 파란색 실크로 만들어진 엘바즈의 드레스는 랑방 고유의 새로움과 활기를 담아 냈을 뿐만 아니라, 제1차 세계대전 이후로 선배 디자이너들이 자주 내놨던 드롭 웨이스트주2까지도 참고했다. 이 드레스는 옛것의 모방을 뛰어넘어 인상적인 실루엣과 패딩이 들어가지 않은 볼륨(천재적인 재단의 결과!)으로 옛 있고 현대적인 감각이 느껴졌다. 게다가 입기 쉽도록 디자인돼 입으면 입었다는 사실조차 잊게 했다. 이것이야말로 패션쇼가 아닌 사람들을 위한 진짜 드레스였다.

시간이 지나면서 패션 트렌드는 브랜드를 초월했다. 랑방과 같은 브랜드가 신진 디자이너들의 창의적인 비전을 포용하면서 상업적으로도 성공을 이뤄 가는 의미 있는 과정을 지켜보는 것은 매우 흥미롭다. 이 특별한 연관성을 그저 독특한 현상이라고만 할 수 없는 것은, 과거와 현재의 재능들이 결합해 빛을 발한 결과이기 때문이다.

오른쪽: 랑방이 다시 살아났다. 이 아름다운 드레스는 시대에 구애받지 않고, 과거의 드레스들을 떠올리게 한다.

주1. 파유: 물결 무늬 비단.
주2. 드롭 웨이스트: 드레스의 허리 부분을 낮게 잡은 형태.

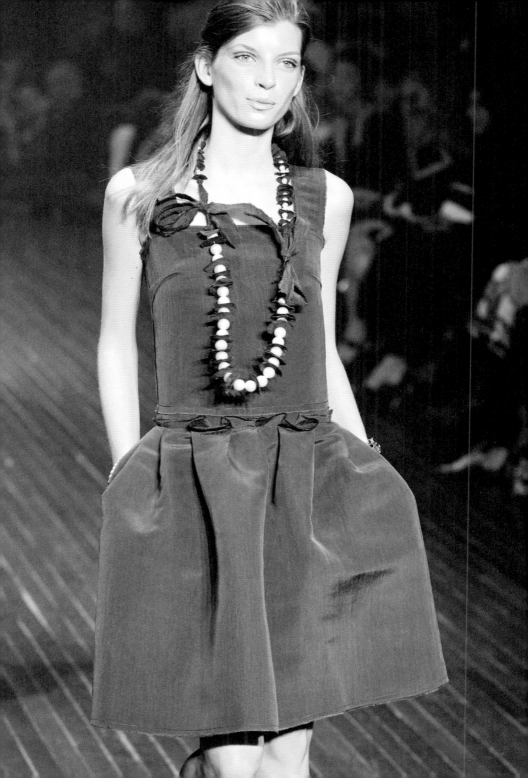

갤럭시 드레스
GALAXY DRESS

2005년
롤랑 뮤레
Roland Mouret

프랑스 디자이너 롤랑 뮤레(1962~)는 1998년 2월 런던 패션 위크에서 심플하게 드레이핑하고 스터드와 핀으로 고정시킨 패턴이 없는 옷들로 데뷔 컬렉션을 치렀다. 이는 입는 이의 개성을 고려한 자신감 넘치는 표현으로, 이후의 많은 작업에서도 되풀이됐다.

곡선을 찬양하고 강조한 갤럭시 드레스는 의심할 바 없이 2005년을 대표하는 드레스였다. 입기 편한 여러 평상복에 대한 상상을 실현시킨 걸작이었고, 뮤레에게 세계적인 명성까지 가져다주었다.

많은 할리우드 유명인사들이 갤럭시 드레스를 입었는데, 분명하고 깔끔한 S라인으로 레드 카펫 위에서 완벽한 사진을 남길 수 있었다. 갤럭시 드레스를 디자인하고 나서 뮤레는 회사와 결별하는 아픔을 겪기도 했지만, 2년 뒤 맨해튼의 고급 백화점인 버그도프 굿맨에 자신의 브랜드로 입성하며 패션계에 컴백했다.

2007년에 내놓은 몸에 딱 달라붙는 스타일의 문 드레스Moon dress는 갤럭시 드레스에 이어 몸매를 강조한 또 다른 재봉의 도전이었고, 특이한 것을 지향하던 당시 패션계에 던진 재치 있는 농담이었다.

오른쪽: 어느새 21세기의 아이콘으로 등극한 갤럭시 드레스. 몸에 달라붙고 부티 나는 1940~50년대의 스타일은 여전히 인기 있다.
아래: 갤럭시 드레스는 입기 편안하면서도 섹시하기까지 하다.

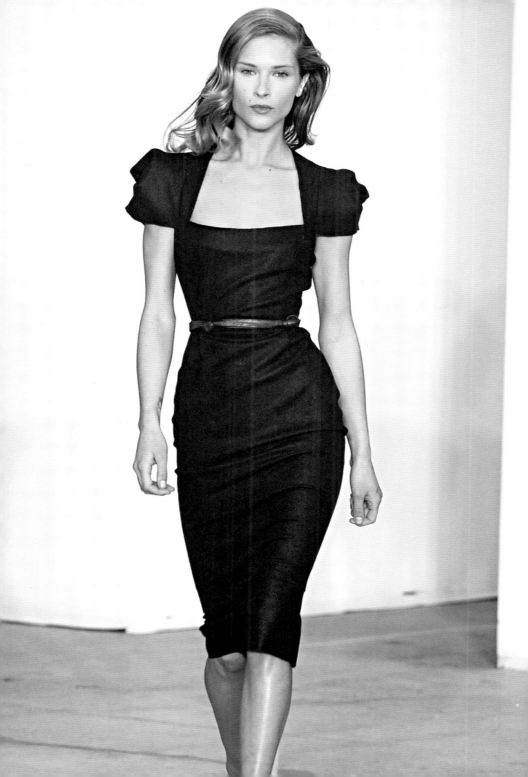

원 숄더 드레스
ONE-SHOULDER DRESS

2007^년
탑샵의 케이트 모스
Kate Moss for Topshop

2007년 4월 30일, 런던의 상업 지구인 옥스포드 거리의 한 상점. 창문에 커튼이 드리워진 상점 밖에는 한껏 들뜬 여성들이 모여 있었다. 그곳은 세계적인 의류 체인점 탑샵의 플래그십 스토어주1로, 슈퍼모델 케이트 모스 (1971~)가 디자인한 한정판 옷들이 첫선을 보이는 이벤트가 시작되기 직전이었다. 마침내 커튼이 걷히면서 컬렉션 중의 하나인 빨간 드레스를 당당하게 입은 케이트 모스가 어렴풋이 보였다. 곧이어 문이 열리고, 수많은 사람이 자신들의 패션 아이콘으로 떠받드는 케이트 모스의 스타일과 맵시를 구입할 기회를 열망하며 물밀듯 들이닥쳤다.

원 숄더 드레스는 50벌의 컬렉션 가운데 가장 눈에 띄는 아이템으로, 최신 유행하는 레드 카펫 스타일을 일반 대중도 소화할 수 있는 방법의 훌륭한 예였다. 하지만 탑샵과 케이트 모스의 공동 작업은 마돈나와 H&M, 영국의 팝스타 릴리 알렌과 뉴룩의 공동 작업과 마찬가지로 비판받을 여지가 있다. 특히 패션 산업으로부터. 주목받는 몇몇 디자이너들 중 유일하게 후세인 살라얀은 "이런 유의 셀러브리티 브랜딩은 디자이너들의 작업과 창조 과정의 진실성을 평가절하시킨다"고 주장했다.

한편으론 케이트 모스가 탑샵 디자인에 실제로 얼마나 관여했는지는 중요하지 않다. 팬들과 추종자들은 그녀가 주장하고 추천하는 것들이 의미 있다는 걸 알 뿐이다. 결국 의류 회사들은 소비자들의 관심을 지속시키기 위해 이미지를 보여 줄 뿐이다. 이전보다 훨씬 더 패션이 일회용품처럼 취급받는 요즘, 이제 패션 셀러브리티와 의류 회사의 파트너십은 단번에 대량 판매를 할 수 있는 확실한 방법이 됐다.

오른쪽: 비대칭 드레스가 2000년대 패션계를 새롭게 강타했다. 이 특별한 작품은 이 시대의 패션계 여왕인 케이트 모스의 승인을 받았다!

주1. 플래그십 스토어: 시장에서 성공을 거둔 특정 상품 브랜드를 중심으로 브랜드의 성격과 이미지를 극대화한 매장.

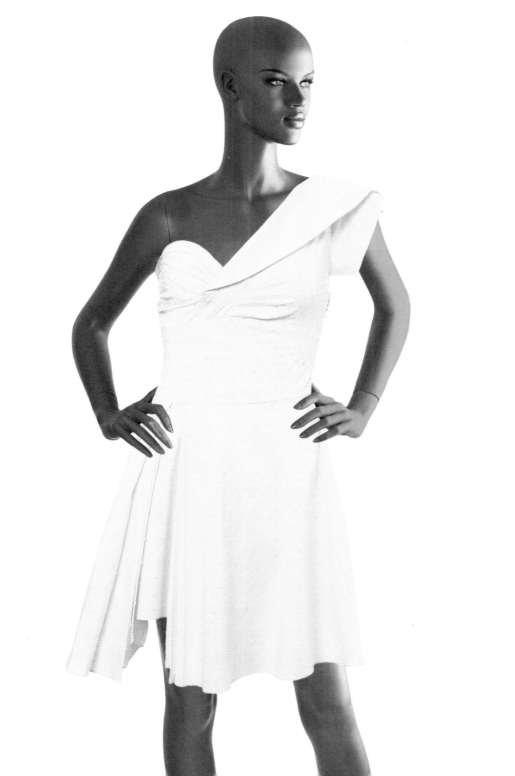

LED 드레스
LED DRESS

2007년
후세인 살라얀
Hussein Chalayan

빛이 있어라.

테크닉과 테크놀로지의 결합을 거침 없이 시도한 후세인 살라얀은 패션의
전통과 관습에 안주하지 않았다. 그의 꼼꼼한 성격과 대담한 재료 선택은
그가 원래 건축가가 되려고 했음을 넌지시 알려 준다. 사실 센트럴 세인트
마틴에서 살라얀을 지도한 스승조차 그에겐 조각가가 제격이라고 조언했을
정도였다. 새롭고 실험적인 접근에 늘 관심이 있었던 살라얀은 꾸준한
연구로 놀라운 아름다움과 예언적 힘을 가진 작품들을 창조해 냈다.

이 심플한 화이트 드레스는 살라얀의 2007년 에어본 컬렉션 가운데
한 작품으로, 스와로브스키 크리스털과 15,600개의 반짝이는 LED들이
어우러져 별세계의 빛들처럼 어지럽게 반짝이는 드레스였다. 변화하는
사계절, 삶과 죽음의 반복, 인간의 취약점이란 주제를 다룬 컬렉션 가운데
이 드레스는 특히 봄을 표현했다. LED 드레스는 입을 만하면서도 생각할
여지를 남기는 디자인에 관심을 쏟아 온 살라얀이 새로운 테크놀로지와
자신의 능력을 조합해 보여 준 작품이다. 미래지향적인 판타지가 아닌 그의
현재 아이디어들을 실제적인 표현으로, 행위예술과 상품 디자인과 설치
미술의 경계를 넘나든다.

이렇게 새로운 패션 세기에 대한 탐험은 진행되고 있다.

오른쪽: 과학 소설의
창조물만큼이나 부정할 수 없는
화려함과 감성의 창조물을 보여
준 후세인 살라얀. 그는 최첨단
고급 의상의 새로운 장을 열었다.
드레스의 이야기는 결코 끝나지
않았다. 계속된다. 죽⋯⋯.
아래: 미래는 밝다. 패션은
미래다.

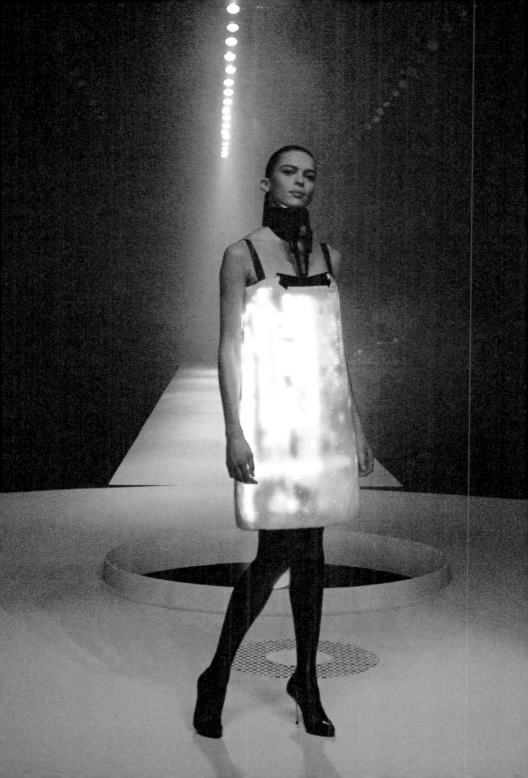

찾아보기

옮긴이의 말

지난 몇 달간 서울과 파리, 심지어 그 사이를 오가는 비좁고 갑갑한 비행기 안에서도 번역을 했다. 생애 첫 서울 컬렉션을 준비하며 파리 진출을 타진하는, 극도로 긴장되고 바쁜 나날들 속에서 『세상을 바꾼 50가지 드레스』는 내게 숨통을 틔워 주고 힘을 불어넣는 그런 존재였다.

그렇다고 영어와 친하지 않은 내가 즐겁게만 일했다는 건 아니다. 실제로 나는 온갖 사전과 책을 뒤졌고 인터넷 검색도 수없이 했으며, 때론 패션계 전문가들에게 묻고 또 물어 가며 한 자 한 자 힘들게 작업했다.

그럼에도 불구하고 이 책이 휴식처럼 느껴진 것은 여기에 지난 세월 동안 패션 세상에 별처럼 떠올랐던 멋진 디자이너와 그들의 작품이 고스란히 담겨 있었기 때문이다. 고전이지만 여전히 사랑받고 있는(나 또한 가장 좋아하는) 샤넬의 슈트나 리틀 블랙 드레스부터 랑방, 폴 스미스, 발렌티노 등 그 이름만으로도 의미 있는 유명 디자이너들의 의상까지. 또한 패션을 공부하고 옷을 만들어 온 나조차도 몰랐던 불후의 명작, 반대로 반짝 인기를 얻었다가 쏜살같이 사라진 실패작까지. 소재와 패턴, 프린트는 물론, 명성을 유지한 기간까지 모두 제각각이었지만 이들에게는 한결 같은 공통점이 있었다. 그건 바로, 대단한 모험의 결과라는 것.

그들의 모험담을 앞에 말했듯이 힘겹지만 즐겁게 뒤따라가다 보니, 자연스레 디자이너로서의 지난날들을 회상하게 됐다. 그리고 디자이너라는 이름의 무게와 역할에 대해 다시 생각하는 기회를 가졌다. 책 속의 디자이너와 작품들은 과거의 것으로 머무르지 않고, 지금 이 순간까지 영향력이 이어지고 있다. 나 또한 그들로부터 수많은 영감을 받아 이 자리에 서 있다.

생각해 보면, 무언가를 창조한다는 것은 참 고통스럽다. 모두 비우고 용감하게 전진해야 한다. 때로 왜 혼자 엉뚱한 길을 가느냐는 핀잔이나 야유를 들을 각오도 단단히 해야 할 것이다. 이 같은 용기를 내야 비로소 멋진 결실을 맺을 수 있을 테니. 번역을 마치고 얼마 안 돼 컬렉션을 치렀다. 다행히 많은 분들이 관심을 보여 주었고 여러 곳에서 좋은 반응이 있었다. 한편으로는 다음 컬렉션을 준비해야 하는 공포감이 또다시 밀려온다. 하지만 책으로 만난 수많은 선배 디자이너들이 그랬듯이 새로운 마음으로 해내리라.

패션 디자이너 김재현

이미지 출처

2 Cat's Collection/Corbis; 7 Chris Moore/Catwalking 8 Gift of Mrs Susan G Rossbach/The Museum of Modern Art, New York/Scala, Florence; 9 & 11 TopFoto/ Roger-Viollet; 13 Conde Nast Archive/Corbis; 14 The Metropolitan Museum of Art/ Art Resource/Scala, Florence; 15 Popperfoto/ Getty Images; 16 AP/PA Photos; 17 Pat English/Time Life Pictures/ Getty Images; 19 & 21 V&A Images, Victoria and Albert Museum; 22 & 23 Bettmann/ Corbis; 24 Conde Nast/Vogue France Ph: Sante Forlano; 25 Peter Fink, ©ADAGP 2009; 26 Sunset Boulevard/Corbis; 27 Paramount Pictures/ Album/ akg-images; 28 & 29 AP/PA Photos; 30 CSU Archive/ Everett/ Rex Features; 31 Sharok Hatami/Rex Features; 32 Topham/PA Photos; 33 Fondation Pierre Berge-Yves Saint Laurent & F.Rubartelli; 34 Keystone/ Getty Images; 35 Botti/Stills/ Eyedea/Camera Press London; 36 Courtesy of John Bates; 37 Vernier/ The Telegraph Collection; 39 Laura Ashley Archive; 40 V&A Images, Victoria and Albert Museum; 41 R.A/Gamma/ Camera Press London; 42 Wesley/Keystone/Getty Images; 43 Fondation Pierre Berge-Yves Saint Laurent & F.Rubartelli; 45 AP/PA Photos; 47, 48 & 49 V&A Images, Victoria and Albert Museum; 51 Bettmann/ Corbis; 53 Justin de Villeneuve/Hulton Archive/ Getty Images; 54 Tim Boxer/ Hulton Archive/ Getty Images; 55 Chris Moore/ Catwalking; 57 Hulton Archive/ Getty Images; 58 V&A Images, Victoria and Albert Museum; 59 David Mcgough/DMI/Time Life Pictures/Getty Images; 61 Bath Fashion Museum, Bath & North East Somerset Council; 63 Courtesy of Zandra Rhodes; 64 & 65 Jayne Fincher/Princess Diana Archive/Getty Images; 66 Courtesy of Tanya Sarne; 67 AP/PA Photos; 69 Chris Moore/Catwalking; 71 ABC Inc/Everett/Rex Features; 73 Michael Grecco/Getty Images; 74 & 75 Courtesy of Herve Leger by Max Azria; 77 Anthea Simms; 79 Luke Hayes; 80 Anthea Simms; 81 Pierre Verdy/ AFP/Getty Images; 82 PA Photos; 83 Courtesy of Christina Stambolian; 85 Dave Benett/ Hulton Archive/Getty Images; 87 Niall McInerney; 89 Anthea Simms; 91, 93 & 95 Chris Moore/Catwalking; 97 David McNew/Getty Images; 98 Courtesy of Paul Smith; 99, 101, 102 & 103 Chris Moore/ Catwalking; 105 insert Baby I Got It/Alamy; 105 main Top Shop; 106 & 107 Chris Moore /Catwalking

세상을 바꾼 50가지 드레스

디자인 뮤지엄 지음
김재현 옮김

제1판 1쇄 2010년 8월 12일
제1판 2쇄 2011년 4월 30일

홍디자인

발행인	홍성택
기획편집	조용범, 정아름
디자인	류지혜, 이윤호
영업	김성룡

주소	서울시 강남구 삼성1동 153-12 (우: 135-878)
전화	편집 02)6916-4481 영업 02)539-3474
팩스	영업 02)539-3475 (책 주문 시)
이메일	editor@hongdesign.com
블로그	www.hongc.kr

가격	15,000원
ISBN	978-89-93941-22-7

First published in 2009
Under the title Design Museum: 50 Dresses That Changed the World by Conran
Octopus Ltd., part of Octopus Publishing Group
Endeavour House 189, Shaftesbury Avenue, London WC2 H8JY, UK
Text copyright © Conran Octopus Ltd. 2009
Book design and layout copyright © Conran Octopus Ltd. 2009.
All Rights reserved.

이 책의 한국어 판권은 베스툰 코리아 에이전시를 통하여 저작권자인 Conran Octopus Ltd.와
독점 계약한 (주)홍시커뮤니케이션에 있습니다. 저작권법에 의해 한국 내에서 보호를 받는
저작물이므로 어떠한 형태로든 무단 전재와 무단 복제를 금합니다.

홍시 & 홍디자인 은 (주)홍시커뮤니케이션의 출판 브랜드입니다.